不同時間，不同光影，
永恆的莫內

〈印象·日出〉、〈撐傘的女人〉、〈魯昂大教堂〉，
撕開藝術偏見，揭開歐洲繪畫史大革命，印象派永不消逝的燈塔

印象派創始人之一
╳
最具代表性的大師

宋承澤 編著

U0078191

Oscar-Claude
Monet

「印象」一詞即源自其名作〈印象·日出〉
他掌握了所有關於「印象」的元素，
讓沒有印象派概念的人也能從中看出他所想表達的，
有人把畫面寫成了詩歌，而莫內，把詩歌繪成了畫──

崧燁文化

目錄

代序 —— 來赴一場藝術之約

繪畫是人類天生的藝術。人們從孩提時代，便懂得用簡單的線條勾勒眼中的世界。

好花不長開，好景不長在，有人卻能用畫筆將一剎那定格成永恆；平凡的事，平凡的物，有人卻能賦予其新的生命，帶人們發現它的美好；有形的景，無形的情，有人卻能將情感揮灑成動人心魄的色彩，喚起人們深深的共鳴。

這樣的作品，這樣的人，都是我們耳熟能詳的。它們永恆的銘刻在人類文明史上，深植入我們的頭腦，構成我們基本的常識。這套書，便是一封跨越世紀的邀請函，翻開它，來赴一場藝術之約。

它講的是美術家的人生，同時用人生的河流串起每一處絕妙的風景，也就是他們的作品。他們的生命從哪裡開始，他們有怎樣的家庭、怎樣的童年、怎樣的愛情、怎樣的病痛，又怎樣成長、怎樣探索、怎樣謀生，那些偉大的作品又是在什麼情況下誕生……你會在這裡一一找到答案。

他們其實不是藝術聖壇上那一張張用來膜拜的畫像，而是跟我們每個人一樣，有血有肉，有哀有樂。米勒（Jean-François Millet）有一個溫暖快樂的童年；雷諾瓦（Pierre-Auguste Renoir）生了一個成為 20 世紀著名導演的兒子；

代序

高更（Eugène Henri Paul Gauguin）最先是一位從事金融業、收入豐厚的業餘畫家；梵谷（Vincent Willem van Gogh）直到生命的最後一年才賣出一幅畫；畢卡索（Pablo Ruiz Picasso）情人無數，80歲時還迎娶了35歲的妻子；孟克（Edvard Munch）一生在親人去世、病痛、菸酒、精神癲狂中度過，卻活到81歲高齡……每一幅經典畫作，不再是展覽牆上的木框，而與鮮活的生命有所關聯。你能夠如此真切的感受到那些線條與色彩是由怎樣的雙手來勾勒的。

當這許多位美術家匯集到一起，又串起了一部美術史，他們是美術史上最璀璨的珍珠。每一本書都不是孤立的，而是互相呼應，他們是自己的傳記主人，同時又是其他傳記主人的背景。有時，幾位名家同時出現或前後承接，你會發現他們在時間和空間上竟如此相近。你彷彿徜徉在巴黎的羅浮宮，漫步在楓丹白露森林，沉浸在濃厚的藝術氛圍中。你看到他們在塞納河畔背著畫板寫生，在學院的畫室研究著比例與筆法，在街角煙霧繚繞的酒館進行著思想的爭鳴，在為參加各種沙龍而忙著選畫、貼標籤、裝箱、布展……

你的美術素養不再停留在知道幾幅畫作、幾個名字上，你與藝術的連結更加緊密。你會在一場美術展覽中關注畫作的派別和技巧，你會在子女接受美術教育時找出最經典的畫作，你會在某個地方旅行時，說出哪位美術家曾與你走過同一段路。

更重要的 ── 你會更加深刻的感受到藝術的美好。面對安格爾（Jean Auguste Dominique Ingres）的〈泉〉（*The Source*），你是否為少女潔白自然的胴體而讚嘆？面對米勒的〈晚禱〉（*L'Angélus*），你是否為農民的虔誠、寧靜、純潔而感動？面對雷諾瓦的〈煎餅磨坊的舞會〉（*Le Bal au Moulin de la Galette*），你是否聽到陽光在樹葉的空隙中歡躍喧鬧？面對梵谷的〈向日葵〉（*Sunflowers*），你的雙眼是否被那火焰般的明亮點燃？

<div align="right">林錡</div>

代序

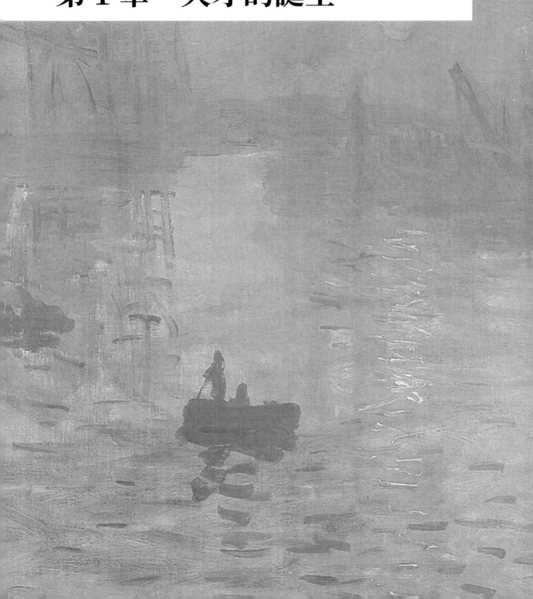

第 1 章　天才的誕生

小有名氣的漫畫家

　　1840 年巴黎近郊的一家小雜貨店裡，年老的克洛德·奧古斯特做夢也不會想到，自己剛剛誕生的孩子將來會給藝術界帶來這麼大的衝擊。由於僅僅是一個小本生意的買賣人，奧古斯特並沒有什麼浪漫情懷。三十多歲時才討到一個叫露易絲·奧勃萊的年輕寡婦做妻子。從小就務實勤奮的奧古斯特望著妻子日漸隆起的肚子，希望這第二個孩子也像自己一樣有著勤奮的品格和安分守己的性格。夫妻倆甜蜜地經營著小雜貨舖，期待著自己的寶寶出世。

　　1840 年 11 月 14 日，漫天飛雪點綴了巴黎這座文化名城。在安逸祥和的環境中，老奧古斯特的小雜貨店裡傳來了一陣啼哭聲。奧古斯特欣喜地看著懷中的寶寶，幻想著之後的淳樸安分的家庭生活，幻想著兒孫繞膝的美好願景。

　　這個伴著大雪飄下來的孩子給這個平凡的家庭帶來了極大的喜悅。這個孩子就是奧斯卡-克洛德·莫內。

　　由於父母忙於生意，養家餬口，無暇顧及小莫內的成長，於是莫內就像一個野孩子一樣，終日在天地間自由呼吸成長。自由生長的莫內在三四歲的時候即表現出了極強的繪畫天賦，家裡的牆壁、地板都成了小莫內的「畫板」。

　　幼稚的筆畫、笨拙的色彩、形狀怪異的物品和不成比例的小動物，讓莫內的媽媽頭痛不已。但是店中常來光顧的顧客

們卻很稀罕這樣的「天真的童話」，它們常常令大家捧腹不已，談論著這家雜貨店的「未來的畫家」。不過莫內的父母卻不希望小莫內從事藝術，因為藝術在當時被認為是「不成器的人的瘋狂冒險」。他們希望自己的孩子能像自己一樣從事一些事務性比較強的工作。莫內的媽媽時常在想：「要是小莫內之後成為一個商人或者鞋匠什麼的就好了。」

　　莫內五歲的時候，父親在利哈佛謀求到一個新的店鋪，於是全家舉遷。利哈佛是法國北部的一個港口城市，那裡有大片森林、一望無際的海洋和湛藍的天空，風景宜人。他們家住的是海岸附近的一幢小瓦房，莫內經常能在家裡聽到大海那低沉的召喚。每逢陽光燦爛之際，小莫內就會登上海岸附近的懸崖，欣賞著壯麗的自然奇景。大自然的哺育讓莫內養成了自由自在的性格，無論是大海、沙灘、森林，都是他的樂園；海鷗、海龜、寄居蟹，都是他的玩伴。小莫內就在這樣的自由環境中漸漸成長起來了。

> 　　利哈佛是法國北部諾曼底地區僅次於盧昂的第二大城市，位於塞納河河口，瀕臨英吉利海峽，以其作為「巴黎外港」重要的航運地位而著稱，在法國經濟中具有獨特的地位。

　　到了上學的年紀，父母把小莫內送到了鎮中的一間學校。與在海邊的自由時光不同，小莫內在學校裡的生活就顯得特別枯燥了。學校在他看來，就是一座「監獄」，不僅課程枯燥無味，連考試都是只要死記硬背就能拿高分的形式而已。莫內在大自然中培養出來的自由性格顯然注定了他不會是一個安分的學生，每天他除了逃課去海邊玩耍，就是在課堂中搞出一些名堂出來。

　　為了讓自己那雙愛動的手不至於闖禍，莫內就會在自己的筆記本上畫一些亂七八糟的東西。有的時候是一些稀奇古怪的裝飾，有的時候就拿自己的老師做模特兒來速寫。學校枯燥無聊的日子，因為有了這樣一個愛好變得有趣了。小莫內最討厭的是數學課，因此數學老師總成為莫內的「模特兒」。莫內總是把老師畫得滑稽且不成樣子，突出了各種特點。數學老師豆大的鼠眼、碩大的蒜頭鼻、可笑的表情總是被莫內畫得異常誇張。有時候畫著畫著，那張可笑的臉就會變得猙獰，然後一個怒氣衝衝的人就會衝下講臺把小莫內的畫撕碎，並對他一頓訓斥。雖然受到了老師的痛斥，但是莫內卻有說不出的痛快。就這樣，小莫內在畫速寫的過程中逐漸提高了自己的繪畫本領，也有了自己獨特的幼稚的風格：色彩的隨意、特點的突出和人體的毫無比例。

　　漸漸地，小莫內不侷限於課堂，開始畫各種鄉親父老

了。他的肖像畫往往有著很突出的特點，讓人一眼就能識別出來是誰。他畫得也越來越起勁，作品不斷地增加著。終於，在父親的幫助下，他的第一批漫畫肖像在這個海港小鎮的一家小畫框店展出了。這次展出吸引了眾多觀眾，當人們圍著這些畫讚美著它們的時候，小莫內高興極了！

要是有人喊道：「那是某某人！」小莫內就被虛榮的感覺完全淹沒了。莫內的天才很快震動了這個臨港的窮鄉僻壤，前來求畫的人絡繹不絕。「這麼多訂單，為什麼我不能收取一些費用呢？」

〈圍著馬德斯頭巾的女人〉（1857）

〈一個小小劇場萬神廟〉（1860）

　　莫內這樣想著，做出了一個大膽的決定，每幅畫收取 20 法郎。但是就算這樣，求畫的人依然有增無減，來的人沒有不願意付錢的。這樣一來，莫內的名氣更大了，很快成了城中的「要人」。虛榮和自滿的心理讓他經常會在陳列漫畫的櫥窗附近呆著，聽著人們對他的溢美之詞。要是有人碰巧認出了他：「瞧！那個就是莫內！」那他的心裡就會像被浸入了蜂蜜一樣。

　　但是少年得志的莫內心裡容不下別人。莫內最不高興的是，這家畫框店裡還陳列著另外一位畫家的畫。這些畫是一些凌亂的色彩和線條組成的海景畫，而且這些海景畫，往往掛在自己的畫上面，這讓小莫內很不舒服。

　　「那是誰的畫？」有一天小莫內問店主。「那是布丹先生的畫。雖然他的畫不受人們喜歡，可他真的是一個好人啊！要不要介紹你們認識一下？」「不要！我不想認識他，也不喜歡那些畫。」雖然嘴上這樣說，但是莫內心裡面並不十分討厭這些畫。這些畫不像鄉親們評論的那樣凌亂和隨意，反而從這些線條和色彩中感受到了很熟悉的一種感覺： 就像他每日見到的大海一樣的感覺，就像他每日見到的陽光一樣的感覺。小莫內總是想把自己見到的壯麗的大自然美景描繪出來，卻總沒有能力做到。這甚至讓莫內開始嫉妒起這個未曾謀面的畫家了。

〈 在利哈佛工作的布丹 〉（1857）

直到遇見你

　　歐仁·布丹是小鎮的一個畫家。1824 年，布丹生於諾曼底地區海濱的一座小港口城市的一個海員家庭，他熱愛並熟悉大海。11 歲時，布丹舉家遷居到利哈佛海港。

> 　　歐仁·布丹是法國 19 世紀風景畫家。他曾跟米勒學畫。出生於諾曼底地區海濱的一座小港口城市的一個海員的家庭，他熱愛並熟悉大海。布丹終其一生熱愛法國西部海岸的景緻，因為那裡是他的家鄉諾曼底。

　　之後，20 歲的布丹在利哈佛開了一個文具和畫框店，向藝術家們銷售文化用品，並兼以給一些到利哈佛海港的畫家們配框。店內同時還展出康斯坦·特魯瓦永、尚-法蘭索瓦·米勒等風景畫家的作品。早些時候，布丹也只是一個喜愛繪畫的商人而已。因為工作的緣故，他經常能見到一些繪畫名家，並受到他們的薰陶。一個偶然的機會，在他給那些到利哈佛海港的畫家們裝配畫框的時候，他遇見了尚-法蘭索瓦·米勒。米勒教給了布丹很多繪畫的技巧和理念，讓這個充滿理想的年輕人燃起了對繪畫的熱情，以至於他失去了對商業的興趣。這時，布丹決定做一個藝術家，向前輩們學習繪畫。米勒一直在勸導布丹，這條道路異常的坎坷和泥濘，很可能會導致貧困以及帶來諸多困難。而且在當時學院派占主流統治地位的情況下，布

丹所畫的油畫顯得異常非主流，難以在主流繪畫界引起轟動。
但是布丹還是毅然選擇了這條道路。

> 尚-法蘭索瓦·米勒（1814—1875），是法國近代繪畫
> 史上最受人民愛戴的畫家。出身於農民世家，幼年時便顯
> 露出繪畫的天才，受到老師的鼓勵而立志學習繪畫。

　　1847 年，布丹來到巴黎，開始在羅浮宮臨摹名畫。巴黎
之行讓布丹眼界大開，他如飢似渴地學習著大家的作品，從
各個先輩們那裡汲取養料。他還結識了庫爾貝，接觸到最先
進、不同於主流的理論。之後，利哈佛市政府向他提供了三
年的獎學金讓他能夠在巴黎學習繪畫。布丹非常珍惜這次機
會，在巴黎努力學習，並時常到羅浮宮尋求靈感和刺激。

> 　　羅浮宮，是世界上最古老、最大、最著名的博物館之
> 一。位於法國巴黎市中心的塞納河北岸（右岸），始建於
> 1204 年，歷經 800 多年擴建、重修達到今天的規模。羅浮
> 宮占地面積（含草坪）約為 45 公頃，建築物占地面積為
> 4.8 公頃。全長 680 公尺。它的整體建築呈「U」形，分為
> 新、老兩部分，老的建於路易十四時期，新的建於拿破崙
> 時代。宮前的金字塔形玻璃入口，是華人建築大師貝聿銘
> 設計的。同時，羅浮宮也是法國歷史上最悠久的王宮。

當布丹在巴黎學成歸來後，鄉親們發現布丹學習的並不是主流的學院派，不是乖乖在室內描摹人體和靜物，反而每天都在野外畫些山山水水。而且布丹畫的山水畫很難讓人看懂，只有凌亂的色塊和線條，就像一個行外人畫的似的。但是布丹似乎並不在意這些評價，依舊在畫著自己才能看懂的藝術。直到有一天，他在展出自己海景畫的畫框店看到了展出的一些人像漫畫。這些漫畫深深吸引了布丹，他開始覺得這個畫畫的少年一定是一個很有天才的人。

當他得知這個天才只有 15 歲時，他更驚異了！布丹已經開始迫不及待地想要和莫內相見了。

雖然小莫內一直不想與布丹相識，但是命運的安排還是讓這兩個人相見了。布丹和莫內都沒有想到的是，這次的相遇對之後的藝術界產生了莫大的影響。

有一天，莫內照例去畫框店欣賞自己的畫作，而這時布丹也隨後進入了畫框店。畫框店店主抓住機會讓莫內和布丹互相介紹認識了。布丹毫不猶豫地向小莫內走來，臉上毫不掩飾欣賞與歡喜的表情，用很和藹的口氣對小莫內說：「我注意你很久了，你是個有天才的人。你的速寫有趣而又巧妙，很突出目標事物的特點。但是我不希望你就此停住，陷入漫畫的趣味中而不繼續學習其他方式的繪畫。」

「其他方式，其他方式是什麼？」小莫內問道。「就是油畫和素描啊。油畫和素描表現外部會更貼合自然。同時你

的特點突出抓得很好，要把它運用到自然中來，這樣創作出來的海洋、天空、人物才能像大自然所創造的那樣純真和充滿性格。所以，要不要和我去野外寫生啊？」「嗯……我再想想吧。」小莫內不情願地應和著。年少得志的小莫內正沉浸在成名的喜悅中，哪裡還管什麼油畫、素描，只想一心撲在漫畫上面來讓自己開心。布丹的建議沒有作用。之後布丹也常常約小莫內去寫生，但是都被小莫內禮貌地拒絕了。小莫內小小的虛榮心裡怎麼能容下別人刺耳的聲音呢。

　　素描是人類歷史上最早出現的繪畫形式。15 世紀文藝復興時期，人們才發現了其獨特的表現魅力。在這一時期，義大利畫家馬薩喬、達文西、米開朗基羅等人發明並運用了透視學、解剖學和構圖學原理，為素描表現的立體感和空間感提供了科學的依據，逐步完善了素描。從此，素描便作為一種近乎完美的繪畫形式在全世界畫壇獨樹一幟。

　　油畫是用快乾性的植物油調和顏料，在畫布（亞麻布）、紙板或木板上進行製作的一個畫種。

　　作畫時使用的稀釋劑為揮發性的松節油和乾性的亞麻仁油等。畫面所附著的顏料有較強的硬度，當畫面乾燥後，能長期保持光澤。憑藉顏料的遮蓋力和透明性能較充分地表現描繪對象，色彩豐富，立體質感強。油畫是西洋畫的主要畫種之一。

　　但是小莫內內心中對於繪畫的躁動火苗依舊在燃燒著。大自然的壯麗美景讓小莫內感到震撼和傷心：震撼的是造物主居然能夠創造出如此美輪美奐的景緻；傷心的是自己也想像這造物主一般創造什麼在畫布上，但卻無能為力。終於，在布丹不倦的好意下，小莫內屈服了，開始直視自己的內心。他拿起了畫板，跟著這位年輕的布丹老師，一起去了野外寫生。

　　清晨的太陽還未升起，小莫內就已經在樹下支起畫架，欣賞起破曉前濛濛的夜色。在這幽靜的景色裡，一切都顯得那麼的輪廓模糊且富有意境。曙光初生，自然萬物都披上了一件金紗，色彩顯得特別浪漫。花甦醒了，樹睜開了美眸，鳥兒在這樹林間穿梭，啾啾地叫著，給這新的一天譜出了樂章。太陽越升越高，漸漸地，蔚藍的天空，蔥綠的森林，遠處金黃的海岸，都在陽光的照耀下特別明媚。

　　小莫內看到如此美景，欣喜得不得了，一邊唱著一邊作畫。

　　而一旁，布丹老師也趁機向小莫內傳授繪畫的技巧和理念。

　　「你看，這當場直接畫下來的任何東西，往往有一種你不可能在畫室裡找到的力量和用筆的生動性。這也說明了在野外寫生的好處，這是學院派那些在畫室描畫模特兒的人所不能理解的。」

「你看天上的雲的色彩，因為陽光的滋潤才變得這麼有感
覺，想要把這些美景都收於畫布，就要專注於色彩和線條的
表現。」
「一幅畫吸引人的不是局部的某一塊，而是整個畫面，要讓
整個畫面突出你見到它的時候的初印象。」

　　莫內在利哈佛的郊外和海邊盡情作畫，享受著寫生的樂
趣，接受著布丹老師的教誨。太陽向地平線移動，天空的顏
色交織成一幅美麗的錦緞；大海漲潮了，反射著天空柔和的
顏色。小莫內看著昔日的樂園，變得有些陌生，但是更加美
麗了。投影到他畫板上的景色，也愈發的美麗。莫內高興極
了，這種樂趣絕不是畫漫畫能夠帶來的，而畫布上的這種意
境也不是漫畫能夠表達出來的。終於，小莫內虛榮、浮躁的
心靜了下來，開始重新審視這個大自然了。

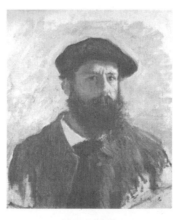

莫內自畫像

閣樓作畫

　　經過六個月的室外作畫，小莫內開始相信美好的自然是自己最好的繪畫目標。與此同時，小莫內也在積極搜尋著所能見到的藝術家的畫來汲取營養。布丹老師的理論已經讓小莫內深深喜歡上了繪畫，他現在需要的是讓自己的技巧更加精進。但是這個時候發生了一件悲傷的事情，莫內的母親在他 16 歲的時候去世了。年輕的莫內失去了家族中和他最親近的人，也失去了家族中與他分享藝術樂趣的人。之後，小莫內就由他的姨媽珍妮・瑪格麗特・勒卡德照顧。

　　年輕的勒卡德夫人是一個業餘畫家，同樣是一個支持小莫內繪畫的人。在勒卡德夫人的閣樓裡，小莫內發現了他少年時代的崇拜者巴比松派畫家多比尼的畫。多比尼的畫不僅用寫實手法來表現自然的外貌，並且在作品中表達出畫家對自然的真誠感受。柔和的筆觸、淡然的色彩都讓小莫內有了如獲至寶的感覺。

　　小莫內在姨媽家的閣樓裡不知疲倦地臨摹著多比尼的畫，一畫就是好幾個小時，常常忘記了吃飯。一邊畫，小莫內一邊還繼續跟著布丹先生到郊外寫生。在寫生過程中，他會不自覺地運用多比尼的繪畫表現風格，而後繼續回閣樓臨摹。這間小閣樓成了莫內與外界相隔的天堂聖地，在這裡，他才能夠和藝術大師們真正溝通和學習。隨著小莫內臨摹的

時間增加，他愈發地覺得自己應該出去走走，去和大師們交流，去見見更多的畫作。

他把這個想法向布丹老師說了，布丹老師很贊同。布丹先生很謙遜，不認為自己的訓練能夠讓莫內完全向著正確的方向前進，而是覺得他需要更多的學習和磨礪。要在藝術上有所作為，就一定要在藝術的聖地 —— 巴黎學習一番。布丹常常對莫內說：「一個人是不能夠達成目標的，古往今來，也都是因為站在了巨人的肩膀上，那些大藝術家們才能有所作為的。一個人沒有客觀的評判，沒有誠懇的批評，單憑自己去創造藝術是不可能的。所以，學習前人的作品和理念，才是能夠創造新藝術的方法。」

有了布丹老師的肯定，小莫內更加堅定了去巴黎的想法。布丹老師鼓勵他的話讓小莫內更加覺得，他的理想不只是繪畫，而是當一個藝術家，一個能夠表達自然、用畫筆說話的藝術家。熟知莫內繪畫才能的父親並不反對他的理想，反而以此為榮。但是要學習就要去巴黎，這個做雜貨店老闆的父親並沒有足夠的經濟實力來幫助小莫內。於是，在布丹老師的建議下，父親給市參議會寫了一封信，希望能夠像當年資助布丹一樣資助莫內的巴黎學習之旅。

在等待政府審批的過程中，焦急的莫內請求父親允許他先到巴黎去做一次短期旅行，去向一些藝術家請教。透過姨

媽勒卡德的關係，莫內認識了與庫爾貝相熟的哥提耶。

於是莫內拿著自己靠畫畫像賺來的 2,000 法郎作為路費，帶上布丹老師給的推薦信，離開了利哈佛，開始了自己的巴黎之行。

> 庫爾貝 1819 年生於法國的奧爾南，自幼天賦聰穎、相貌出眾，既高傲自大、自命不凡，又熱情奔放、慷慨大方，從中學時代，就成為同齡朋友們心悅誠服的領袖。1841 年，他的父親送他到巴黎念大學，要他學習法律，但他卻立志做一名畫家，在皇家美術學院和貝桑松美術學院學習。當他 23 歲時就已掌握了自己風格的主要因素。在古代大師中，他最欣賞 17 世紀西班牙畫家維拉斯奎茲的技巧，專心地臨摹過不少收藏在羅浮宮的維拉斯奎茲的作品。

第 1 章　天才的誕生

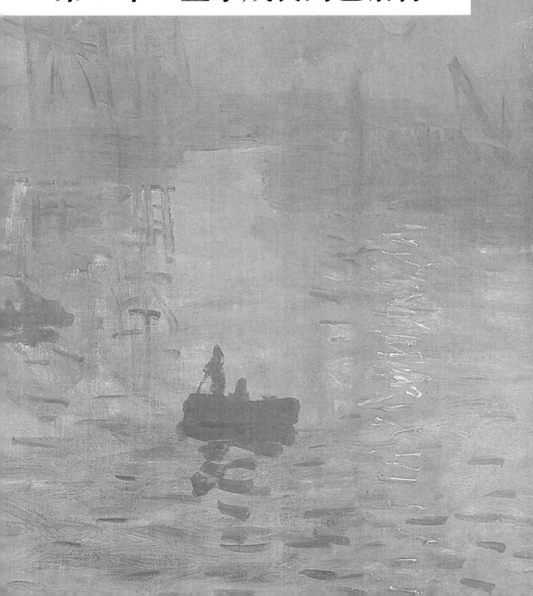

第 2 章　畫家成長的巴黎行

讓人大開眼界的巴黎行

　　巴黎，早在 12 世紀就成了西方的文化中心。與利哈佛的寧靜不同，巴黎的喧囂和繁華讓小莫內感到特別新鮮與刺激。眾多藝術大家的作品也讓莫內第一次深刻地感受到了什麼叫做「人外有人，山外有山」。

　　1859 年 5 月，莫內有生以來第一次參觀了沙龍展出。那次展出的有柯洛、多比尼、特魯瓦永等人的風景畫，莫內看後大為驚嘆，才發覺自己領悟到的東西實在是少之又少，這個世界還很大，有很多自己一時間無法趕上的大師。莫內在沙龍展覽會中流連忘返，專心地研究所有著名畫家的作品，如飢似渴地吞飲著大師作品中噴湧的藝術清泉。

　　沙龍原意指的是裝點有美術品的屋子。17 世紀該詞進入法國，最初為羅浮宮畫廊的名稱，在法語中一般意為較大的客廳，另外特指上層人物住宅中的豪華會客廳，之後逐漸指一種在欣賞美術結晶的同時，談論藝術、玩紙牌和聊天的場合。所以沙龍這個詞便變為不是陳列藝術品的房間，而更多的是指這樣的貴婦人在客廳接待名流或學者的聚會了。

　　在此期間，莫內還拿著布丹老師的推薦信拜訪了好幾位畫家，畫家們對莫內都很熱情，特魯瓦永看到莫內的作品之

後大為讚賞，對莫內說：「你的畫畫得很好。你的畫很有色彩，這很好，在一般效果上也很正確。但是你還要認真學習，努力作畫。繪畫是一件精緻的事情，不是透過理念和創新就能成功的。你太過於隨便了，功夫在身，怎麼也丟不掉。如果你能聽我的勸，並且認真對待藝術的話，你應該去某一個畫室，去學習素描。這項基本功是現在幾乎人人都缺乏的呀！人們都太在意創新、改革，反而把繪畫本來應該有的基礎給忽略了。同時還不能夠輕視油畫，像你從前那樣堅持到鄉村裡去畫速寫，去羅浮宮臨摹大師作品。還要經常把畫帶給我看看，讓我了解你的進步。我相信，憑著你的勇氣和天賦，只要能夠勤於練習，一定能夠成功的。」

特魯瓦永的建議讓莫內大受感動與啟發。於是莫內在巴黎過上了白天拜訪名家，晚上寫信給布丹、作畫的日子。

莫內寫信給家裡，告訴父親他決定在巴黎先學習一段日子。

但是父親的回信說，政府拒絕了莫內的助學金申請，不過家裡人同意他在巴黎學幾個月，他的親戚們會支付莫內的學習費用。父親在信中還說道，最好是進入美術學院學習。

特魯瓦永建議莫內進入庫爾貝畫室學習繪畫，但是莫內拒絕了。一是因為莫內不喜歡庫爾貝的畫，二則是因為他不喜歡畫室美術教育的死板，深深厭惡畫室中的那股「學院風」。莫

內認為那些在畫室裡畫出來的作品都毫無生機、很僵化。這些脫離生活的藝術活動是不值得在它們上面浪費時間的。

　　莫內無法接受畫室的教育模式，生怕這些死板會把布丹老師好不容易在他身上培養出來的自由、獨創精神給抹殺掉。相比之下，在巴黎有很多自由自在的戶外活動更能讓莫內找到樂趣。他就像一隻習慣在山間翱翔的老鷹，不可能被囚禁在牢籠之中。

　　當時的巴黎是個群星璀璨的城市，各種流派和思潮都在這裡會聚和碰撞。咖啡館是當時的藝術家們喜歡聚集的地方，如樹蔭島上的托爾尼咖啡館，就是畫家們交流意見的場地。不過莫內更喜歡的是烈士啤酒店，在這裡集會的都是藝術界的學子。這裡有最新潮的思想，有最反叛的精神，還有對藝術問題的熱烈討論。這裡沒有權威，沒有絕對的偶像，只有創新和顛覆。傳統的美術學院越是維護學院派的風光，在烈士啤酒店就越受到懷疑和鄙視。在這裡，一群年輕人用熱情和熱血書寫著屬於自己的藝術史，同時也在這些探索中建立起無數的友誼和同志關係。就是靠著這種精神，巴黎吸引了一大批全國乃至全世界的少年天才，鼓勵他們彼此交朋友，互相切磋，共同在藝術的道路上探索。

　　但是莫內拒絕進入美術學院一事令父親十分震怒，一氣之下父親斷絕了所有給莫內的資助。這時候，他只能靠著自

己的儲蓄為生。一心渴望自由的莫內想：「再忍一下好了，等到尋找到自己的方向之後再回去找父親尋求幫助。」

在烈士啤酒店時常會見到庫爾貝，莫內也經常向庫爾貝討教一些繪畫專業上的問題，但是對於庫爾貝在作品中賦予的政治道德意義卻從未考慮。與庫爾貝不同，莫內一直堅信著繪畫要畫直接由眼所見、由心所感的一切，並不是要在畫裡面用僵硬的畫風賦予什麼道理。由於莫內是一個對藝術很純粹的人，這也讓莫內能夠不斷對其他人的思想兼容並包容。這種性格讓莫內在巴黎這樣一個大環境下取得了很大的進步。這段時期，他在烈士啤酒店和一幫喜愛風景畫的年輕人熱切交流，並偶爾去一些畫室結交那些富有天才的青年美術家。年輕人的共同成長讓莫內十分受用，鑑賞力、欣賞水準和繪畫技巧都有了長足的進步。

在莫內來到巴黎的第二年，一個大規模的現代派藝術畫展開幕了。畫展在莫內常去的義大利路舉行。由於是出自私人收藏而沒有美術院參與的緣故，這次畫展吸引了眾多年輕的現代派藝術家們展出自己的作品。其實在一年前也有一個同樣的畫展舉行，但是在官方的承辦下，許多優秀的現代派作品都被美術院斥為「孩童的塗鴉」而被束之高閣。所以這次展出的畫作更為自由和開放，也讓所有人看到了什麼才是真正的現代派藝術。

　　消息傳到莫內耳朵裡，莫內決定去這個畫展看一看。雖然莫內已經做好了被震撼的準備，但是看到了這些洋溢著生命力的色彩和充滿活力的線條時，他還是受到了很大的觸動！這些作品又一次打開了莫內的「眼睛」。它們在莫內面前呈現了一個不一樣的藝術風格，一個璀璨的新天地。

　　這次畫展是向外界的人們證明，現代藝術絕不是頹廢的藝術，絕不是隨便的藝術，絕不是腐敗的藝術。他們成功了。在莫內的眼中，這種藝術完全超越了自己之前所看到的所有。他看著德拉克羅瓦的油畫、巴比松派畫家的風景畫、庫爾貝的油畫、柯洛的作品，眼中飽滿著淚水。他站在布丹老師的老師米勒先生的〈死神與樵夫〉面前，看著那豐富的構圖，對比的色彩，隱含的神情，心中獲得了一種新的震撼。這幅〈死神與樵夫〉其實是不受主流看好的，去年的時候就落選了現代派藝術畫展。但是在莫內的眼裡，這些畫都是偉大的藝術品，流淌著鮮活的生命力。

　　無論是畫風，還是筆觸，甚至是構圖，都讓小莫內體會到了十足的新鮮感。莫內又一次的開始覺得，這個世界，太大了；藝術，太大了。

〈 死神與樵夫 〉

畫室進修

　　莫內在看完展出後沒忘記給布丹老師寫信表達自己的震撼。布丹老師的回信卻很簡單，他告訴莫內，如果要有像現代派藝術一樣的創新，一個畫家的基本功還是必不可少的。只有在一定的基礎上，才能建起新的高樓大廈。於是在布丹老師的建議下，莫內進入了斯維賽畫院學習。說是畫院，但其實就是一個從前當過模特兒的人在一間屋子裡給那些窮畫家們練習人體畫的地方。畫院坐落在奧菲爾碼頭附近的一間骯髒凌亂的房子裡，只要出少許的錢就能在裡面畫活模特兒。很多窮酸風景畫家都去這裡畫模特兒來研究人體解剖學。

　　莫內開始一邊在斯維賽畫院學習人體的畫法，一邊借助
畫室這個平臺來同更多的年輕風景畫家交流繪畫技巧和感
觸。與此同時，他還經常給布丹老師寫信，有一次在信中他
寫道：「在斯維賽畫院的學習很好，這裡沒有考試也沒有課
程，完全符合我的學習方式。我在這裡很用功畫人體，發現
這是一件很有用的事情。不僅我這樣認為，許多風景畫家都
開始覺得畫人體對自己水準的提高是有好處的。」他說的許
多畫家就是他在這間畫院交到的新朋友，庫爾貝、馬奈、畢
沙羅等人。莫內這個時候沒有想到的是，他在這裡認識到的
這些人，就是最初創立印象主義畫派的那些人。

　　與莫內的這些類似於小混混似的成長經歷不同，傳統的
學院派畫家的成長就顯得中規中矩了。當時在巴黎畫壇上有
三派分立：學院派、浪漫派和寫實派。學院派是古典派的後
裔，繪畫風格很傳統，同古典派一樣取材於古希臘和古羅馬
的神話或者故事。形式上注重事物具體的樣子，手法工整精
密，重線條輕色彩。雖然是古典派的後代，但是卻不像古典
派一樣完全描述古代，而是要有一定的思想在裡面。當時的
巴黎處於資產階級革命的階段，沾染上政治因素的古典派畫
作完全就是在拍資產階級革命精神的馬屁。他們力求表現資
產階級在進步中給社會創造的無限繁榮與穩定，來迎合他們
的主要買家 —— 新興資產階級貴族們的口味。正因為如此，

學院派才成為了巴黎甚至法國藝術界中最保守但是最興盛的一種力量。

> 　　學院派始於 16 世紀末的義大利，十七八世紀在英、法、俄等國流行，其中法國的學院派因官方特別重視，所以勢力和影響最大。學院派重視規範，包括題材的規範、技巧的規範和藝術語言的規範。由於對規範的過分重視，結果導致程式化的產生。學院派十分重視基本功訓練，強調素描，貶低色彩在造型藝術中的作用，並以此排斥藝術中的感情作用。這些特點給學生帶來的影響是正、反兩方面的。

　　學院派的官方地點為法蘭西美術學院。他們的領袖安格爾為了捍衛自己派別的位置，把其他意見都視為異端。而在培養人才方面，他們則採用一種特定的方法和體系來確定教出來的畫家是能夠為他們所用的。由於約束太過於嚴厲，青年美術家進入了這種美術學院，就要在那些權威所圈定的範圍內老實地待著，不能有任何越界的思想，更不能表現出任何不同的意見。就算他們是有創作天賦的天才，要是想受到師長們的讚許，想受到藝術界主流的評價，就必須服從這些條條框框。而且更為嚴重的是，參加沙龍和選派優等生到羅馬去評選的，都是由美術學院一手壟斷的。

　　在沙龍中，每一幅畫都是為了迎合統治階級以及資產階級所創作的，雖然很中規中矩，但缺少特色。經常會有評論家說沙龍上的藝術就是一群同樣的手用同一個模型翻出來的同樣的畫。但是在這樣的環境下，卻還是有人敢為人先，在「色彩虛構，線條萬歲」的時代，舉起一面「色彩為先」的大旗。這個人就是青年畫家德拉克羅瓦。他開始在中古傳說和但丁、莎士比亞等人的作品中尋找靈感，創作出了一幅驚世駭俗的〈但丁和維吉爾〉。說它驚世駭俗，完全是因為強烈的色彩對比、動盪複雜的構圖風格。於是，這幅畫的出現，標誌著浪漫派的產生，也使得本來就對學院派不滿的很多年輕畫家，站到了浪漫派的陣營中來。浪漫派和學院派的交鋒一開始就充滿了火藥味和濃濃的硝煙。這才是壓抑了很久的青年畫家們的陣營。

> 　　寫實繪畫從表面看，是一個古典和傳統的樣式。從最早的西班牙岩畫到 19 世紀的學院派、印象派；從蘇聯的繪畫到中國社會主義時期講究題材的油畫，都是寫實的面貌。但是，一個繪畫樣式能夠逾千年不衰，並不是僅靠傳承或某一教學體系所決定的。現代科學研究證明，藝術是人的物質形態外化延伸的結果。

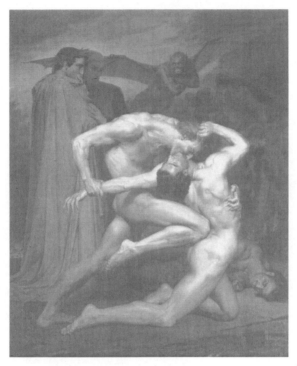

〈但丁和維吉爾〉

　　但是，浪漫派還是沒有擺脫宗教、神話、宮廷等題材，從骨子裡還散發著濃濃的腥臭味。於是，又有一部分年輕畫家看到了在現在這樣一個大進步的時代，法國藝術界怎麼還可以抱著耶穌啦聖母啦皇帝啦不放呢？於是他們另闢蹊徑，以古斯塔‧庫爾貝為首的另外一批年輕人亮出了自己的想法 —— 寫實 —— 繪畫必須描繪現實生活。寫實派就此誕生。

　　寫實派的年輕人們經常分享經驗的地方就是烈士啤酒店，也就是莫內經常去和畫家們交流的地方。所以說莫內的前期風格，或多或少地受到了寫實派風格的影響。詩人費南德·德斯諾正式向學院派、浪漫派下了挑戰書：「至少讓我們多少是自己的吧！」「我們唯一的原則是獨立、真誠與個人主義！」於是，每個寫實主義畫家都開始為了心中的那個「真」作畫：布丹老師的老師米勒先生長期在農村生活體驗最真實的色彩；杜米埃用石板畫的方式描繪城市的形態；而在巴比松地區的一批畫家，則開始直觀自然，創作風景畫。讓莫內感受最深、觸動最深的作品，多半是出自這些寫實主義先鋒之手。

> 奧諾雷·杜米埃（1808年2月26日－1879年2月10日）是法國著名畫家、諷刺漫畫家、雕塑家和版畫家。是當時最多產的藝術家。

　　但是這些寫實主義作品，無論是官方畫展，還是文藝沙龍，都只有寥寥幾人參加。因為濃重的色彩、反映出來的醜陋的現實為統治階級所不齒。於是，一些寫實主義畫家為了能讓自己的畫被別人看到，就自己舉辦畫展。比如庫爾貝，他的畫落選官方展覽之後，就跑到了官方的展覽館旁邊自己搭了一個簡易木棚，把自己的畫全都放在裡面供人欣賞，還

美其名曰「寫實主義庫爾貝展廳」。就是靠著這種百折不撓的精神，寫實派畫家越來越受到民間的重視，甚至在一批到巴黎求學的年輕人裡寫實派也成為了主流。

莫內從小就沐浴在寫實派風格之下，自然與學院派的大環境格格不入。這樣一個心態不想進美術學院也是正常的。可是在巴黎這樣一個魚龍混雜的藝術之都，如果跟錯了朋友，學錯了東西，將會對莫內產生很大的影響。但是莫內的初期由於受到了布丹老師的指導，識辨能力和創新能力都十分強大。對於巴黎，莫內的到來，就是象徵著一座巨塔將要被推倒，一顆新星正在冉冉升起。

「騎士」的軍旅歲月

莫內在斯維賽畫院學習了還沒多久，一個消息讓他不得不離開心愛的巴黎了。當時法國實行的是兵役抽籤制，男孩子到了一定年齡只要被抽中就要去當七年的兵。父親雖然沒有原諒莫內在巴黎不好好學習的過錯依舊對其行使著經濟制裁，可是心裡想的卻是只要莫內能認個錯，他就可以給莫內買個替身代他去當兵，莫內也能趁機被拉回家裡。但是父親的好心並沒有被莫內接受。莫內聽了父親的建議後，思考了一段時間，對父親說：「我是渴望去軍旅當兵的，我渴望去體驗一種不同的人生形態。歷練和經歷是能夠給我新的靈感

和觸動的！」父親焦急地勸導他，企圖還能夠挽回孩子的心：
「這一去就是七年，你走了之後我怎麼辦，我們家怎麼辦？
再說，你的繪畫事業空閒了那麼久的話，怎麼能夠成為一個
可以賺錢的藝術家呢？」但莫內很堅決，他不容父親再勸導
就毅然投奔了戰場。

　　也許是骨子裡的那種冒險精神，莫內不僅投身了戰場，
還選擇了到最困難的非洲軍團去服役。沒有什麼能夠比無盡
的攻城拔寨、劍拔弩張、刀砍劍殺更讓一個年輕的冒險家興
奮的了。儘管在軍團中非常危險，隨時都有可能命喪沙場，
但是莫內依舊保持著自己的好奇心和好勝慾，一點一點地融
入了軍旅生活中。之後有些人問過莫內為什麼要執著於最苦
最累最危險的非洲軍團，莫內解釋說：「那是由於我的一個
朋友也在非洲軍團，他在那裡很享受軍旅生活。

　　他把自己對於戰爭的狂熱傳染給了我，讓我從一個小孩
變成了一個冒險家。」

　　莫內在部隊中還不忘自己的繪畫事業。人們經常看到他
在沒有交戰的時候靜靜地佇立在部隊的邊緣，默默地看著前
方昏黃的落日，或者月亮的薄紗。對於莫內來說，在阿爾及
利亞的日子讓他見識到了許多從未見識過的東西，這是年輕
的他從未想過的。每當空暇看著這非洲大草原的光與影，莫
內都有一種想把它們畫下來的衝動。在那裡莫內第一次感受

到了對於光與影的不熟悉感，這種迷惑也一直伴著他成長，他也一直在思考這種光影印象。正是這種對於感覺和印象的執著，讓他在其後的創作歷程當中，勇敢地和畫面感覺與色調搏擊，終於在之後的歲月裡成為印象派大師。

1862 年，莫內在阿爾及利亞服役過程中患了傷寒，被送到家中休養。雖然莫內固執地想等病養得差不多了就回到非洲去繼續體驗軍旅生活，但是醫生的一席話徹底粉碎了莫內的希望。醫生告誡莫內的父親說：「雖然傷寒不能奪去一個人的性命，但還是會對一個人的身體產生很大的傷害。就算莫內會在不久的將來痊癒，傷寒病給他帶來的損傷是不足以承受軍旅生活的。他如果執意要回去一定會發生很嚴重的後果的。」

父親聽從了醫生的勸告，硬生生讓莫內打消了回戰場的想法。莫內在療養的六個月中，雖然因為不能夠重回戰場而感到傷心，但是還仍然堅持作畫。對於不能回到非洲，他傷心的不是不能夠在戰場上廝殺，而是不能再去欣賞非洲的美景。於是在休養的階段，莫內一邊回憶自己在非洲所見到的光影效果，一邊投入更大精力作畫。他試圖去用色彩的差異表現自己所見到的那種影子所帶來的溫存，但是總是失敗。不過他並沒有放棄這種想法，反而在家中練習速寫的時候刻意去留意影子給畫面整體所帶來的效果。

　　當莫內的休假期滿時，父親趁機把他從部隊贖了回來。就這樣，莫內還是重新回到了利哈佛港，重新回到了父親的身邊。

　　重回小鎮，莫內並沒有像父親預想的那樣會安分一點，對自己執意在巴黎不去藝術學院讀書心生悔意。父親這次又錯了。莫內並沒有停止自己不安分的繪畫方式，仍然一個勁地跑到郊外去寫生。或者是自己去，或者是和布丹老師一起去。

　　有一天，莫內在去找布丹老師寫生的時候看到了布丹老師家有一個陌生人。這個陌生人高大結實、親切但又羞怯，看著小莫內對布丹先生說：「布丹先生，這就是你常說的你那聰明的學生吧。」布丹老師點點頭，向莫內介紹道：「這位是尤京先生，他最近湊巧也在利哈佛畫畫，於是就和我見個面。他也是一個很厲害的海景畫家，對於光線和色彩的拿捏都非常到位，莫內你可要好好趁著這個機會向他學習啊。」

　　　尤京（1819 － 1891）是一位荷蘭畫家，常用水彩進行戶外寫生，然後再加工為油畫，他的油畫保持了寫生稿的生動性，色彩感覺極佳。尤京與布丹、莫內常一起作畫，尤京可以說是印象派的直接啟蒙者。

　　於是在之後的日子裡，布丹、尤京和莫內結成了堅固的友誼，他們經常一起去描繪大自然。尤京先生對莫內的幫助很大，常常要主動看莫內的速寫，主動要莫內去陪他畫畫，還向莫內教授如何正確運用自己的方式繪畫。尤京向莫內傳授的技巧和知識，與之前布丹老師的教授，構成了莫內完備的技巧和知識庫。至此，莫內才真正地完成了用眼睛觀察事物的教育。

　　莫內只有在繪畫的時候才會真正感到舒服，沒有什麼比把千變萬化的自然表現在紙上更讓莫內感興趣的了。而在布丹、尤京兩位老師的悉心教導下，莫內既體會到了自己繪畫技巧的逐漸成熟，也更加深刻認識到自己的缺陷。於是在布丹老師的建議下，莫內決定重回巴黎。

第 3 章　成長之路

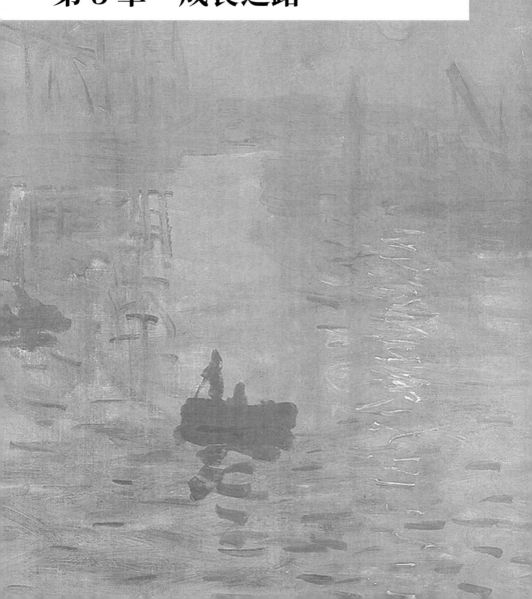

格萊爾畫室

　　莫內在家中的表現讓爸爸既高興又無奈，高興的是莫內這麼努力地在追求自己的夢想，無奈的則是莫內追求的東西在他眼中看起來那麼不切實際。父親想，看起來莫內這小子是注定要把一生獻給繪畫了，就隨他去吧！

　　莫內把自己想重回巴黎的想法告訴了父親，在姨媽的力挺下，父親終於同意了莫內的要求。於是在 1862 年 11 月，莫內又回到了巴黎。臨行前，父親語重心長地對莫內說：「孩子，你要老老實實找一個畫室學習，切不可再吊兒郎當。要是你再不聽我的話，我就立刻停止你的經濟來源。希望你懂得為父的良苦用心啊！好好努力，爭取成為一個屬害的畫家。」莫內理解父親的用意，於是滿口答應了。

　　為了不讓父親生氣，莫內進入了當時著名的格萊爾畫室。畫室老師格萊爾是一個嚴肅的學院派畫家，是學院派的忠實追隨者。但是格萊爾為人卻十分隨和，尤其是對待自己的學生，常常放任自己的學生們的行徑。也許是忘不了自己在年輕時候求學的苦境，在開了格萊爾畫室之後，對學生們照顧有加。格萊爾雖然嚴守學院派的教規，力求自己的學生以古希臘、古羅馬的藝術做標準，但是卻很少來到畫室，更很少對學生們的作品進行修改。他每星期兩次到畫室裡來巡視，觀看每一個人面前的畫板。他雖然很放縱學生們的題材

和風格，但是也有暴跳如雷的時候，那一定是看到了有的學生在繪畫過程中不注重素描而過分使用色彩了。他經常稱那些顯眼的色彩為「惡魔般的色彩」。

　　畫室裡的學生們都很用功，每天上午都在對著模特兒畫素描或者油畫。當然，這些人當中沒有包括莫內。莫內一開始還能像其他人一樣老實待著畫模特兒，可是之後就開始懶散了。但是這種態度絲毫沒有掩蓋莫內身上散發出的天才的光芒，僅僅第二個星期，格萊爾就發現了這個孩子的天賦異稟。在例行的一次巡視中，格萊爾站在莫內的身後看了好久，就像是腳生了根一樣。隨即在下課後把莫內叫到了一旁。

　　「年輕人，你是叫莫內吧。」

　　「是的老師。」莫內畢恭畢敬道。

　　「不錯，嗯，真的不錯啊！你把東西畫得十分到位啊！但是有些風格上的問題你需要注意了。」格萊爾語重心長地說，「你把模特兒的特點畫得太突出了，從而讓這個模特兒沒那麼好看了。你看，這個模特兒個子很矮，你也把他畫得很矮；模特兒臉有些不對稱，你也畫得不對稱。這樣的畫充其量是把模特兒畫得一模一樣，可一點也不美啊！」

　　莫內很疑惑：「難道不應該以事實作為基準進行繪畫嗎？」

　　格萊爾說道：「當然不是，你把自然的東西作為研究因素
是對的，但是這種方式提供不了任何好處！你要知道，你在
畫一個人的時候，心中要以古希臘和古羅馬的藝術為基準，
就算再醜陋，也要把它想像成一個健美的人體，這樣才能畫
出最美麗的畫。這種風格，才是藝術最應該追求的。」

　　莫內雖然嘴裡應和著，但是心中卻十分的不爽。老實
說，這個勸告讓他很震驚。因為這和布丹老師以及尤京老師
教他的完全不一樣。他從小學到的都是要忠實於大自然，要
把自己眼中所見到的事物表達出來。他把兩種意見比較了一
番，決定還是追隨布丹老師的見解。漸漸地，莫內和格萊爾
之間沒有了共同語言，築起了一道防線。

　　因為繪畫風格引起格萊爾不滿的同學不止莫內一個，還
有一個巴黎人奧古斯特·雷諾瓦，以及弗雷德里克·巴齊耶和
英國人阿爾弗雷德·西斯萊。其中尤以奧古斯特·雷諾瓦對
格萊爾成見最深。一次，格萊爾看了一下雷諾瓦的模特兒素
描，不屑地說：「哼，你就是為了找樂子才拿顏色隨便塗一
塗吧。」雷諾瓦回答道：「那是當然了！畫畫是會讓我感到
快樂，要是繪畫都不能讓我快樂，那我就不來這裡了。」這

個發自肺腑的回答，讓格萊爾十分震怒，他認為這是對繪畫的玷汙。於是雷諾瓦與格萊爾的關係也愈見緊張。

他們四個人的作品越來越讓格萊爾生厭，那些趨炎附勢的學生們也在故意疏遠他們。這些畫室裡所謂的乖乖孩子，也不過是一群只會開黃色玩笑、做下流勾當的紈絝子弟。他們不談藝術，也不懂藝術，只知道只要會好好畫這些「美妙」的人體，就能夠成為學院派的好學生。在這樣一個沒有理想與信念的環境下，莫內等人受不了了。但是莫內並不敢讓父親知道他要離開畫室，就仍然按時到畫室去草草畫一兩幅畫來應付老師的檢查，私底下卻還像從前那樣到處寫生和尋訪畫家。

莫內對朋友們說：「我們離開這裡，造反吧。這裡根本就不適合我們作畫，不適合我們成長，我們要到能夠說真話、能夠讓我們好好畫畫的地方去。」但是雷諾瓦、西斯萊和巴齊依卻不敢公開在格萊爾畫室造反。莫內性格強硬、思想也較為開放，所以很快成為畫室造反一派的領頭人物。

他公然向朋友們介紹從布丹老師和尤京老師那裡學來的繪畫理念與技巧，以及他在烈士啤酒店裡同其他年輕人爭論庫爾貝等寫實派作家的情況。莫內的講述讓這些封閉在畫室裡的人們接觸到了美術學院以外的新思潮，點燃了這些人心中還未曾燃燒過的反叛與創新之火。

　　莫內領導著這四人組很快就達成了共識，不能再在格萊爾畫室浪費時間了。他們的新思想注定了在那個庸俗的朝代會掀起一陣波浪，但是也有著不被主流認可的危險。

　　於是，深刻的使命感讓他們開始脫離格萊爾畫室，轉而以羅浮宮名畫為老師。並且，由於受到寫實派的影響較深，他們主要研究的也是羅浮宮的風景畫。他們清楚自己肩膀上擔負的是什麼，是一種抗爭力！用真實描繪的大自然向那些迂腐的學院派說不！

　　事實上，不只是他們，當時那個時代的年輕人，大多數也是以羅浮宮為陣營，與美術學院抗衡的。在這裡，這些年輕人可以隨意選擇自己所跟隨的大師來進行作畫，從過去的作品中找到自己真正需要的指導。這些年輕人，構成了之後十年，甚至一百年的巴黎畫壇的中堅力量。

馬奈的「開門」

　　莫內一行四人不僅一同研究了羅浮宮的珍藏古畫，還共同研究了柯洛和巴比松派的藝術。他們十分欣賞柯洛在描繪大自然風景時的獨特方式，對庫爾貝和馬奈的風格也極其欣賞。

　　對於馬奈，不得不說他給莫內打開了一扇通向更高藝術的大門。

> 　　巴比松派，是巴比松畫派的簡稱，是 1830 年到 1840 年在法國興起的鄉村風景畫派。因此，畫派的主要畫家都住在巴黎南郊約 50 公里處楓丹白露森林附近的巴比松村，1840 年後這些畫家的作品被合稱為「巴比松畫派」。

　　莫內從小受布丹老師的影響，原本對人體沒有多大興趣，但是偏偏吸引莫內的馬奈是個擅長畫人體的畫家。這給了莫內極大的興趣讓他來研究人體構造。馬奈獨特的整體觀念給莫內打開了新的視覺世界。

> 　　愛德華・馬奈（1832 年 1 月 23 日—1883 年 4 月 30 日）是 19 世紀印象主義的奠基人之一，1832 年出生於法國巴黎。他從未參加過印象派的展覽，但他深具革新精神的藝術創作態度，卻深深影響了莫內、塞尚、梵谷等新興畫家，進而將繪畫帶到現代主義的道路上。受到日本浮世繪及西班牙畫風的影響，馬奈大膽採用鮮明色彩，捨棄傳統繪畫的中間色調，將繪畫從追求三元次立體空間的傳統束縛中解放出來，朝二元次的平面創作邁出革命性的一大步。

　　1863 年 3 月，〈西班牙芭蕾〉、〈杜伊勒里花園音樂會〉和〈巴倫西亞的洛拉〉三幅畫在畫廊展出時，整個藝術界都震驚了！莫內等人也被這種新穎的畫風所吸引。不錯，這三幅畫就是馬奈的作品。他開創了一種新的透視畫法，這種畫法讓原來的三維透視不復存在，而讓顏色的對比作為立體感

創造的源頭。這種新奇的畫風直接影響了莫內等人。

　　莫內開始在風景畫中用顏色差異代替傳統透視，而雷諾瓦也開始用這種方法表現女體。這次的畫廊展覽影響了一大批人，也使得新思潮不斷地湧現。

　　新思潮的湧現讓頑固的學院派統治者感到自己的地位受到了威脅。為了抑制新思潮的成長，自這次展出以後，沙龍的評審更加嚴格了起來，嚴格得幾乎只在學院派的範圍內找尋作品。曾經能夠入選的美術家比如馬奈、尤京等人，也開始抱怨這種不開放的評審方式極大地增加了他們的畫入選的難度。這讓許多馬奈和尤京等人的追隨者感到憤憤不平。莫內就是其中之一，他心裡想：「一定要把這種不良的風氣從巴黎驅散出去，讓我們這些能夠真正好好作畫的人展示自己的作品。」

　　同年的這次沙龍落選了 4000 多件作品，其中不乏名家珍作。這讓許多浪漫派和寫實派，以及一些新派畫家感到不公，也著實在藝術界產生了一次騷動。這些落選的畫作就像是學院派的老頑固們對那些非主流的畫家下的戰書：整個巴黎，還是我們的！就算這樣，也有很多人對這些「失敗」的畫作感興趣，於是聯名上書懇請皇帝路易·拿破崙舉辦一個「落選作品沙龍」。皇帝也對這些落選作品蠻感興趣的，想要看看這些小孩子的把戲到底是什麼玩意，於是就同意了這

個沙龍的舉辦。

老頑固們在暗中推動了這次「落選作品沙龍」。他們心裡早打好了如意算盤：「反正皇帝是支持我們這邊的，這些小孩子的玩意在皇帝眼裡也不堪入目，正好打擊一下他們的囂張氣焰。這樣也能讓更多的人明白這些稀奇古怪的東西是不入流的。」於是「落選作品沙龍」如期舉行，老頑固們是想讓這些失敗畫家得以展出他們的作品，受到人們的嘲笑。

老頑固們的如意算盤得逞了。整個展廳都充滿了人們傲慢戲謔的笑聲，人們對著這些所謂的「新派」繪畫放肆嘲笑，大呼：「這就是小兒塗塗畫畫的東西嘛！」但是整個展廳裡只有一處畫作前沒有那麼多不恭敬的嘲笑，倒是有了好多的竊竊私語。這就是在馬奈的〈草地上的午餐〉前，人們聚成一堆，感受著這幅畫帶給他們的新鮮感，彷彿腿上都長了磁石一般，站在那裡不願離去。

皇帝拿破崙剛好也走到了這幅畫的附近，看到這兒聚了一大堆人之後，他心裡十分疑惑：「難道這些不入流的東西也有能吸引人的地方嗎？」於是讓下臣們把人群撥開，想要一睹個究竟。拿破崙走到畫前，看到的是兩個穿戴整齊衣冠楚楚的紳士同一個全裸的婦女在草地上坐著聊天，旁邊還擺著一些野餐要用到的東西。最神奇的是遠處的小溪旁還有一個穿著睡衣的婦女在走過來，雖然小溪離野餐地點有些遠，

但是穿著睡衣的婦女卻和前面的這三個人一般大。這種極不符合立體透視的畫讓拿破崙非常不舒服，而其中那個「放蕩」的裸女讓拿破崙更加咬牙切齒。旁邊的皇后看到了這幅畫之後，羞得轉過了頭去。「哼！放蕩的女人！不道德！」皇帝輕蔑地說道。於是，皇帝帶著皇后，頭也不回地離開了展廳。

　　站在一旁的莫內看到了，於是就在想：「裸女就是放蕩的表現嗎？」其實不然，拿破崙在不久前的官方沙龍裡還高價買了一幅〈維納斯的誕生〉，而這張巴奈爾畫的維納斯遠不能與波提切利的傑作相提並論。不僅如此，巴奈爾在畫維納斯的時候其實就是參照著一個粉嫩放蕩的裸女畫的！馬奈的畫也是參照裸女而畫的，只是比較真實地表現出來而已。馬奈想做的，就是撕開這些所謂的古典高雅的學院派們的遮羞布。那些「女神」們，本來就是以裸女畫的，何必去給她們披上一層薄紗以「從天而降」來討統治者歡心呢？與其以現代人為模板畫女神，倒不如就去把真實的現代人畫出來。應當去研究繪畫的新風格新技巧而不是一味的美化。

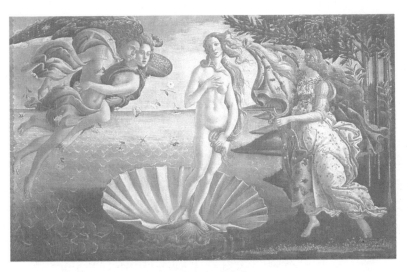

〈維納斯的誕生〉

　　馬奈做到了。他不僅扯下了這塊遮羞布，還讓人們看到了這些新派的作品還是能夠達到一定的藝術水準和高度的。而莫內在其中看到的不只是對於「頑固派」們的挑釁，更多的是看到了馬奈在作品中對他們的鼓勵！沒有固定的線條、沒有細緻的背景、沒有精緻的輪廓，有的只是明暗相間的色彩，一些果斷而又不突兀的顏料應用，以及讓人嘖嘖稱奇的強烈的比例對比。這些大大鼓舞了像莫內一樣的青年藝術家們，這些反傳統的年輕人們，把馬奈視為偶像，成為他們心中領導者的那個鬥士！

　　沙龍過後，記者阿斯特呂克振奮人心地寫道：「馬奈！他是當代最偉大的藝術人物中的一個，他的天才有驚人的決

定性的一面；有一些反映了他的天性的尖銳的、嚴肅的與有力的某種東西，尤其是對強烈的印象的敏感。」從此以後，馬奈成為這些新派畫家的代言人，也帶領著一大批年輕的鬥士衝向自己理想的高地。

莫內輕輕推開自己小屋的門，靜靜地望著天空。此時的他雖然臉上異常平靜，可心裡已經在潮水奔湧了！馬奈就像是一個引路人，給莫內打開了一扇大門，把莫內從象牙塔中解放了出來。莫內第一次看到象牙塔外的景色，是那麼迷人、那麼有朝氣。莫內第一次開始覺得，藝術家，就如同戰士一樣，是要在這廣闊的自然中同一切事物搏鬥的，而不應該像一個烏龜一樣，一輩子縮在象牙塔內數著塔中有幾塊磚。現實主義的靈魂注入了莫內的生命，他已經不再受塵世間其他事物的羈絆了。他的心中只有繪畫。

莫內的眼前浮現了布丹老師、尤京老師、馬奈等人的臉龐，以及他們的一幅幅畫作。莫內心中澎湃著對未來的無限渴望。這個年輕的畫家同其他年輕畫家一樣，都看到了烏雲後面金色的點點陽光。「是時候放晴了吧，」莫內心裡想，「門都打開了，天也該放晴了。」

鋒芒閃現前的蟄伏

　　1863 年的復活節，莫內和同學巴齊依一造成巴黎附近的楓丹白露去寫生，那裡有一個小村子叫舍依，離巴比松不遠。莫內在一開始選擇這個地方，一是想著能不能去巴比松找老前輩們學習一下經驗，二是因為這裡有巨大的橡樹和奇形怪狀的石頭，風景異常優美。他們一起在戶外作畫的時間越來越長，長到莫內已經開始被這裡的好天氣好風景所羈留，不願離去。一個星期之後，他們才依依不捨地收起畫架，離開了森林。

　　莫內的表兄圖木盧看到表弟如此痴迷戶外寫生，於是提醒他說：「這樣早就拋棄了畫室裡的學習是嚴重的錯誤！這樣會讓你之後的道路困難重重的！」莫內回答說：「我並沒有完全拋棄畫室，我依舊在每週都去畫室進修。但是這裡，這片美麗的森林，是我不能拒絕的美麗啊。」格萊爾雖然對這四個人有偏見，但也不是個不明事理之人。他能看得出來這四個人身上異常的天賦，所以就算他們慢慢脫離格萊爾畫室，格萊爾也很照顧他們。到了 1864 年年初，格萊爾的視力出現了問題，終於還是離開了畫室，放棄了教學。在臨走前，格萊爾把莫內等四個人叫到一旁，語重心長地說：「我知道我們的藝術見解不同，但是我還是能看得出來你們眼中的那股對藝術的高漲的熱情。你們是要好好繼續作畫的，要

明白現在這個時代看起來已經是一個壓抑得過久的時代了。你們那些新玩意兒也許還真有出頭之日。好自為之吧。有什麼學業上的問題還可以隨時回來請教我。」

　　就這樣，這四個人從格萊爾畫室結業了。他們又一起回到了舍依，共同研究森林。研究的過程是美好的，但也很辛苦。他們每天起很早就出來作畫，到太陽落山時才會回去。這樣的研究歷程持續了好長時間，之後，他們偶然在森林裡碰到了一批老一輩的巴比松繪畫大師。莫內非常高興，急忙去找他們問問題，討論繪畫以及欣賞他們的畫作。這些大師教給這四個年輕人很多技巧和表現方法上的經驗，也默默地影響著他們四個人。莫內受到米勒的影響最大，西斯萊則特別對柯洛的作品感到痴迷，雷諾瓦卻受到了柯洛和庫爾貝兩個人的吸引。他們或多或少都開始以一個巴比松畫家的眼光來觀察森林，來描述森林了。

　　不過，與那些巴比松派的畫家們不同。他們並沒有像前輩那樣，在室外開始一個作品，畫了雛形和線條之後，再放到室內去完成它們。莫內認為雖然在室內作畫有利於效果的塑造，還不會被大自然分神，但是卻會讓自己無法保留一開始看見風景的印象。而這種印象，是在畫室裡畫不出來了，是你被自然之美震撼到的最初印象。莫內他們自始至終就沒有在畫室裡完成作品，都是在室外完成的。

　　他們偏執地認為，繪畫只有越接近他們的印象，才能越保留到最真實的最天然的東西。這樣的想法把過去人們墨守成規建立起來的風格打得體無完膚，也注定了一場風暴的誕生。

　　沒過多久，莫內又和巴齊依到諾曼底寫生去了。他們在翁弗勒的聖‧西米翁農莊租了兩間房子，房子建在懸崖上，遙望著英吉利海峽，而房子外面就是茂密的草地和廣闊的森林。這裡的美景吸引著這兩個年輕人，也讓他們更加廢寢忘食地練習著繪畫。他們每天早上 5 點鐘起床，就匆匆背著畫架出門，找尋到一塊適合作畫的地方就放下畫架開始抓緊時間作畫，一直到晚上 8 點鐘才離去。這段日子，他們努力去感受周圍所有的事物，流水、雲彩、樹木和光。努力找尋著一切能夠增加美感的東西。莫內興奮地對巴齊依說：「這裡的東西都太美了！我們每天都在找尋它們，它們如此之多都讓我開始腦袋爆裂了！每天去想這些東西怎麼去畫，怎麼去表現，真的是一件很有挑戰性但是卻異常有意思的事情啊！我想我已經找到了一個能夠奮鬥一輩子的事情了！朋友，我還要努力還要奮鬥，要鍛鍊自己的觀察能力和思考能力，力圖能夠找到表達這些自然語言的方法！」

> 諾曼底是法國的一個地區。在行政上它被分為兩個大區：上諾曼底由濱海塞納省和厄爾省組成，下諾曼底由卡爾瓦多斯省、芒什省和奧恩省組成。

後來，巴齊依回到了巴黎，而莫內繼續留在了農莊。莫內一個人的時候，更加痴狂地練習繪畫，他不僅想把所有看到的事物都畫下來，還想把不同季節不同時間的大自然都表現出來。因為他發現，不同的季節，一天中不同的時間，大自然的色彩都是會變化的，而這種變化會帶給人們不同的印象。這個發現讓莫內十分地激動，也很苦惱。激動的是可以感受到越來越多的印象帶給人們的不同的心情；苦惱的則是，這些不同的印象讓莫內覺得每天從早到晚畫同一個地點的景色會帶來不可估量的缺憾。

但是莫內很快就有了一些經濟上的問題。生活中的捉襟見肘讓莫內把自己的三幅油畫寄給了遠在巴黎的巴齊依，看看能不能找到買主換些錢。隨畫寄過去的還有一封信，在信中他寫道：「這些畫都是我們在一起寫生的時候畫的，你看著我畫過，都是完全的寫生，沒有任何刻意地模仿和修改。但是不得不說畫風和柯洛的畫有些許相似之處，但這絕對不是模仿，這種朦朧的感覺是我看到的景色顯現出來的。我在作畫的時候是不會想到任何一個畫家的，因為他們會影響我的筆觸和色彩。」巴齊依雖然很欣賞同學的這些畫作，但是

也很為難，他知道現在巴黎的繪畫市場，這些寫實派的東西拿來看看還是可以，但是要想找到買主卻是難上加難。主要購買繪畫的還是那些資產階級分子，他們都傾向去買古典派或者學院派的畫來作為收藏，像這些風景畫都是不入流的玩意。所以，莫內的三幅畫一幅都沒賣出去。

在巴比克的森林裡，柯洛曾經告訴莫內，「不要去效仿別人，因為效仿到最後都是在跟著別人跑。這樣一輩子都是落後的。必須要樸素地完成每一幅畫作，不要去受到你之前看過的任何畫作的影響。這樣畫出來的，才是你自己的作品，才是有感情的作品。」這份說教非常受用，莫內感受到了看風景起初感情的重要性。這些話也給了莫內前進的方向。

在巴黎的初露鋒芒

農莊的生活讓莫內感受到了發現的美好。有的時候布丹老師和尤京老師也會來這個農莊寫生。他們的到來並不是企圖要改變莫內的方向，而是盡力讓莫內發現自己的個性，教莫內觀察的方法和下筆技巧。莫內很高興兩位老師的到來，因為對於他來說，布丹和尤京不只是老師，更像是同伴，在藝術之路上跋涉的同伴。他們不去刻意教莫內固定的東西，而是傳授給他規律，然後陪著他一起作畫。這樣莫內在兩個

同伴旁邊獲得了很多經驗，也訝異原來還有這麼多能夠去了解的。其中尤京的影響更為遠大，是他把印象這種理念傳授給了莫內。在尤京眼睛裡，畫面應該捕捉的是事物在特定時刻特定環境的出現帶給人們的印象，而並不是再現事物本身。他在繪畫的時候就會把同一地點不同時刻的印象畫出來。莫內遵循著尤京的足跡，畫了兩張諾曼底的路，一張白雪皚皚，一張烏雲密布。在畫這兩幅畫的過程中，他第一次不注重事物本身，而是注重事物所存在的氣氛，並把氣氛作為了主要研究方向。這讓他對於大自然的理解更深了一步。

　　1864 年年底，莫內帶著許多畫回到了巴黎，一同帶來的還有自己對於繪畫的感悟。在農莊裡他感覺到了深深的孤獨感，這種孤獨感是建立在家人的不理解和朋友們的不在身邊。但是這種孤獨感卻給了莫內無比冷靜的大腦和創作的飢渴。回來之後他對巴齊依說：「完全的孤獨確實能夠帶來一些不為人知的感受，能夠領略更加神祕的自然。如果每天都在巴黎和那些只知道玩的朋友在一起，工作上的事情就都不知道了。」

　　第二年年初，莫內和巴齊依在巴黎租了一間畫室來專心作畫。年輕人還是喜歡熱鬧的，他們一起去參加了很多社交活動，圍繞著繪畫、音樂、文學等方面的問題進行了討論。但是和從前的那個莫內不同，現在的他已經不是很熱衷於這

些精神活動了，反倒是想找一個安靜清幽但是景色秀麗的地方去練習繪畫。此時的他只是盼望這個漫長的冬天能夠早點結束，這樣他就可以去繼續擁抱大自然，回到他依舊念念不忘的楓丹白露森林裡去，去完成他野心勃勃的畫作。

他野心勃勃的畫作主題是仿照著馬奈的〈草地上的午餐〉，主要也是表現一群閒游者在野餐的情形。說他野心勃勃，是因為這幅畫實在太大了，大到不可能帶到森林裡去完成。他只能白天去森林裡把一些局部畫出來，然後晚上根據白天的習作再加工。終於冬天過去了，春天到來了，莫內馬上回到了舍依，回到了他魂牽夢縈的地方。莫內終日什麼都不想，就想著能夠把這幅畫早日完成。他明白自己內心的呼喊，如果他不把這種場景和感覺畫出來的話，他會瘋掉的！

但是天公不作美，這幅畫本來能夠趕上 1865 年的沙龍評選，但是卻因為莫內的受傷而擱淺了。在一次外出過程中，莫內不小心把自己的腿弄傷了，因此不得不臥床休息。

聞訊趕來照顧莫內的巴齊依深知他根本不可能安靜地臥床，於是就盡量幫助莫內站起來作畫。等到莫內能夠自己站起來後，就馬上全身心投入到了創作中去，但是還是沒有趕上沙龍評選。

〈草地上的午餐〉（莫內）

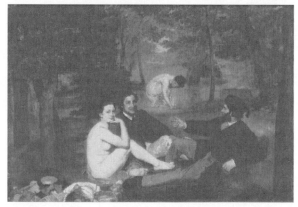

〈草地上的午餐〉（馬奈）

就在莫內能夠起來作畫時，同時進行的是沙龍的評選。

這次沙龍的評選和往常有很大的不同，在庫爾貝、馬奈以及大批巴比松畫家們的強烈要求下，一些陳腐的條例不得不被廢除了。老頑固們也開始屈服了，把評審的權利下放給所有的美術家們。新的規定只有四分之一的評審委員是當局任命的，但是有四分之三的委員是由參與畫展的畫家們共同推舉出來的。這樣一來畫展對於一些新興的勢力有所放鬆，也讓更多的有才能的年輕人如願以償進入畫展。

在這樣寬鬆的條件下，莫內也展出了自己的作品。他展出的兩幅畫是塞納河口的風景，是之前莫內在塞納河口寫生的時候創作的。為了防止徇私，這次的沙龍展覽是按照名字的字母順序放置的，莫內和馬奈的名字只有一個字母之差，所以被放在了同一個展廳相鄰的位置。開幕的當天，馬奈剛剛走進了自己的展廳，就有人向馬奈慶賀展出的成功：「您的兩幅海景畫還真是漂亮啊，很獨具一格。」馬奈很疑惑：「什麼海景畫？ 我今年沒有展出海景畫啊。」「就是前面圍著很多人的那幅啊，說實話，畫得太棒了！」馬奈走上前去一睹究竟，起初他還以為是主辦方把名字寫錯了，後來才發現，這不是自己，而是一個叫莫內的後生晚輩。

馬奈很快被這兩幅畫吸引了。獨特的視角和配色讓這幅畫一看就知道不是用的在室內完成描繪戶外景色的方法，而

65

是在戶外直接寫生而成的。馬奈一邊感嘆著後生可畏，一邊默默地欣賞著這兩幅畫。片刻過後，他開始不得不承認一個事實，這兩幅畫，比他自己畫的海景畫還要成功。

馬奈預感，一場由這個孩子領導的旋風即將刮遍整個巴黎。

莫內的作品終於嶄露了頭角。美術評論家保羅‧曼菲為莫內的畫專門寫了評論：「對於顏色的和諧的審美力、對於明暗層次的感受、令人感動的整體效果、觀察事物和吸引觀眾的大膽手法，這些都是莫內先生所具備的素質。他的作品〈塞納河口〉使我們在經過的時候不得不把腳步停下來，而我們永遠不會忘記他，從此我們一定會對這位誠懇的海景畫家以後的作品產生興趣。」

這次的成功對於莫內來說無疑是突如其來的。它彷彿給莫內打了一劑強心針，讓莫內終於在黑暗的前路中看到一絲光輝。但是，他卻無心長久享受這種興奮的滋味。他心裡面只惦念著一件事情，那就是巨幅畫作〈草地上的午餐〉。

莫內回到了舍依去繼續完成他的畫作。這次的作畫並不是孤身一人，而是有布丹和庫爾貝相陪。庫爾貝在與自然的接觸中顯得那麼從容不迫，遊刃有餘。他運用不同的筆觸和調色的熟練程度讓人讚嘆。同時，庫爾貝還是一個十分有精力、十分活躍的人。那段時間，他的熱情讓所有人都熱衷於

工作。莫內很欣賞他的粗獷的風格，不注重細節，只突出整體效果。但是同時，莫內也看到了這個反傳統旗手的不足之處，那就是還沒有擺脫百年來油畫以棕色為主的束縛。庫爾貝時常讓莫內在暗底子上作畫，那是一塊棕色的畫布，這樣是為了便捷地調光和色塊。但是莫內深知這種方式是學院派畫家一直奉行的。他們在臨摹變了色的古畫時經常採取這種方式，長期以來造成了棕色調最高貴的錯覺。

〈塞納河口〉

莫內很討厭這種一直流傳下來不假思索的東西。他認為作畫的方式應該取決於自己的風格而不是傳統。所以他沒有採納庫爾貝的意見，直接用了白布作為畫布來展現景色。碧

綠的草地，湛藍的天空和雪白的雲朵，都透過莫內的視覺直接落到了畫布上。他從來沒有在繪畫前就想到畫作的最後效果，而是在一邊繪畫一邊繃緊視覺神經來觀察周圍的景色。但是庫爾貝還是對莫內有一些影響，就是莫內開始喜歡用面積很大的畫布作畫了。

　　不久，畫作進入了收尾潤色階段。〈草地上的午餐〉是莫內當時畫過的最大的一幅畫，在最後的表現上雖然有自己的想法，但還是沒有什麼信心。那段時間，庫爾貝經常來看他，也對這幅畫的修改提出了很多建議。當時的莫內正在一籌莫展之際，庫爾貝的建議給了他很大的助力。但是當畫作完成的時候，他卻越看越不順眼。「這幅畫明明是我莫內畫的，為什麼無論怎麼看都有庫爾貝的痕跡呢？這還能叫我的畫麼！我太後悔沒有堅持自己的意見了。雖然猶豫不決，但是也不應該過分聽庫爾貝的啊。」

　　莫內開始煩躁了起來，這就像自己精心養大的孩子，到最後卻越長越像鄰居。終於，他下決心拋棄這幅畫。由於他沒錢付房租，就把這幅畫留在了舍依抵債。同時拋棄的，還有 1866 年沙龍的入選資格。但是莫內並不後悔，這幅畫，就算留下，對於莫內來說也是一道傷痕。

這個女人照亮了前路

從舍依回到巴黎，莫內心中無比的煩躁。一來是他否定了自己付出了很大精力和心血的〈草地上的午餐〉，二來則是因為這幅畫的緣故，他已然找不到任何的突破點來讓自己變得更有技巧。正當他陷入了無限苦悶之中的時候，一個人悄然走進了他的世界。

能輕易走進一個痴迷於繪畫的浪子世界的人，要麼是一個更為技藝高超的畫家，要麼就是一個女人。只可惜當時的世上，繪畫理念和技巧能出莫內之右的，幾乎無人。

但是，就是有這麼一個女人，默默地走進了當時莫內的困頓的世界。

有一天，莫內在畫廊裡閒逛，一邊看大家的繪畫一邊想著自己的突破點。這個時候，一個女人進入了莫內的視線。莫內見到了這個女子，暗暗大吃一驚，天下還有比這女子更美的人嗎？眉清目秀，膚白貌美，線條勻稱，氣質出眾，這些詞語用來形容這個女子再不為過。莫內只想著這個世界上只有繪畫才能讓他感覺到快樂，感覺到舒心，但是絕沒有料到自己終究也還是一介凡夫俗子，在美色面前還是不能把持住自己。大自然固然是美好的，但是在這個女子面前，都顯得那麼黯淡無色。莫內春心蕩漾了許久，終於下定決心要認識一下這個女子。

　　經過人們介紹，他們相識了。這個美麗女子名叫卡蜜兒，是一戶商人家的女兒。莫內的春心萌動，常常邀請卡蜜兒去他的畫室參觀，也極力邀請卡蜜兒作為他的模特兒。

　　卡蜜兒對這個天賦異稟的年輕人也有好感，於是答應了莫內的請求。卡蜜兒的到來，就像一道陽光一樣，射進了這個窮孩子的簡陋畫室，讓莫內重新燃起了對於繪畫的渴望並且有了創作的靈感。莫內在學習油畫之後就很少給人做畫像了，性格孤傲的他怎麼可能認為這世界上有人會比自然更美，更有靈氣呢！但是自從見到了卡蜜兒，心中的慾望便不停地燃燒著，讓這個年輕人重新得到了動力。

　　趁著這股勁頭，莫內在幾天之內大筆一揮，一蹴而就，完成了一幅卡蜜兒的全身肖像。這幅肖像莫內取名為〈綠衣女人〉。整幅畫充分表現了莫內大膽的構圖和創新的姿態，因為無論是色彩對比的明亮還是在構圖上的意外都使這幅畫多了那麼幾分隨意。卡蜜兒曼妙的身姿彷彿是剛剛從畫外走進來，回眸一顫，盡顯典雅的貴婦氣質。雖然整幅畫的比例略顯不協調，卡蜜兒的臉顯得有那麼一點小，但是莫內刻意把臉部的色彩突出了出來，讓整幅畫的焦點依舊落在了這張臉上。不僅如此，厚重且有質感的衣服，微抬起來的手，和半轉過來的頭，都讓卡蜜兒顯得那麼心事重重。這種神態上的成功刻畫讓整幅畫都栩栩如生地顯示出了卡蜜兒的動人形

象。莫內完成了這幅畫之後對此十分滿意，一掃〈草地上的午餐〉帶來的種種不快。他覺得，這幅畫又能夠給他帶來事業上的新起點了。

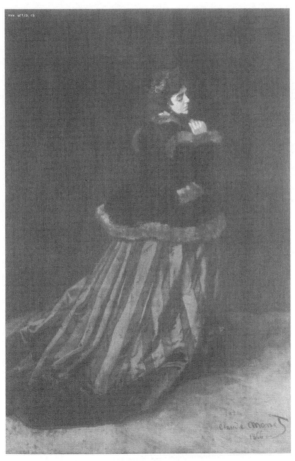

〈綠衣女人〉

　　果不其然，〈綠衣女人〉和莫內的另一幅風景畫〈楓丹白露森林之路〉雙雙入選了 1866 年的沙龍。跌入谷底的莫內再一次成功了。當時有個畫商請求莫內根據這幅畫再畫一幅比較小的〈綠衣女人〉，然後把它帶到美國去出售。報刊上則稱這次莫內的成功是時代的勝利，莫內的名字又重新回到了利哈佛老家。愛慕虛榮的父親則因為莫內給家族贏得了榮譽而重新給莫內以經濟支持。彷彿一切都回到了正軌，莫內也認為自己的好日子來了。

　　對於〈綠衣女人〉，自由主義創始人左拉給予了崇高的讚揚，他向全世界喊道：「莫內，是這群畫家裡最有氣質的人！一個強大的解釋者，已經能夠去表達枯燥無味的細節了！」莫內已經是一個整合了理想主義和現實主義的年輕一代的領頭者了。

　　　左拉，自然主義創始人，1872 年成為職業作家，是自然主義文學流派的領袖。19 世紀後半期法國重要的批判現實主義作家，自然主義文學理論的主要倡導者。

　　再次成功讓莫內十分感激卡蜜兒，心中對卡蜜兒也盡是喜愛之情。終於，兩情相悅的一對年輕人擦出了愛情的火花，卡蜜兒也不顧父母的反對毅然決然和這個窮畫家在一起了。在愛情和事業的雙雙滋潤下，莫內又重新燃起了探求的

渴望。莫內開始繼續全神貫注於「對光和影的實驗」。這種實驗是莫內在舍依畫風景畫的時候就開始追求的，力圖讓自己的畫能夠從光與影的對比中，凸顯美景給人們的最初印象。於是，他決定開始畫一些城市風景。在羅浮宮的陽臺上，他支起了畫板，畫出了〈聖日爾曼‧俄塞羅瓦教堂〉和以泛神廟為背景的〈公主花園〉這兩幅風景畫。

莫內把〈公主花園〉賣給了有著一家小小顏料店的拉葉虛。拉葉虛的一些顧客很喜歡在他的小店裡面討論問題，他也偶爾會買他們的作品，並放進展出的櫥窗。但是當他向人們展出莫內的〈公主花園〉的時候，得到的不再是人們的議論和讚美。杜米埃直接不耐煩地讓拉葉虛把這個可怕的畫拿出櫥窗，馬奈也在看到這幅畫的時候，輕薄地對朋友說：「看看這個年輕人，他企圖把光畫出來哎！也只有愚笨的古人才想過這樣的做法！」但是也有人對於莫內的野心感到欣賞，那就是狄阿茲，他很看好莫內的這種實驗，並且認為這樣的實驗終會成功，莫內也很有前途。

莫內可不在乎別人的說法，他的野心更加龐大，他要去除所有繪畫的障礙，讓光和影不再束縛畫家的用筆。他構想了一幅宏偉的巨畫，這幅畫跟〈草地上的午餐〉那幅畫一樣巨大，但是再也不能像那樣在外面速寫之後又在屋子裡補充了。為了達到最好的戶外作畫的光影效果，他在花園裡掘了

一條壕溝，然後將油畫的下半部分放了進去，這樣他就能夠在地面上畫畫面的上半部分了。

　　一直對莫內很感興趣的庫爾貝會經常來到莫內的院子裡看莫內畫畫，一看就是一天。有一次，庫爾貝在院子裡等了一天莫內都沒有動筆，於是斥責道：「你怎麼整天都不動筆！你也開始不思進取變懶了嗎？」莫內不動聲色地回應道：「這是一幅陽光下的作品。我在等候陽光。」庫爾貝說：「何必非得等陽光，畫面的構造你不都已經想清楚了嗎？ 再說，你可以先畫背景，隨後再畫你的光啊。」莫內默不做聲，但是心中已經堅定了不再聽從別人的意見。這次他沒有再接受庫爾貝的建議，而是一心想著，只有在整個繪畫過程中都採用同樣的光線，才能達到印象與畫面的和諧統一，這也才是戶外作畫的關鍵。要不然的話，戶外作畫就沒有什麼意義了。他開始用這些方法來畫〈花園中的女人〉，模特兒依舊是卡蜜兒。

　　當時的法國繪畫，人物形體仍然是主流，無論哪個派別的畫家都會去畫一些人物來磨練自己的技術和構圖。連庫爾貝也是畫的以人物為主體的風景畫。但是莫內這次是下決心擺脫庫爾貝的影響和干擾，專心研究人物與風景的交融，尤其是在有光線的情況下。此後庫爾貝依舊經常來院子裡看望莫內，並且給一些建議和意見，但是莫內充耳不聞。庫爾貝開始責怪莫內的時候，莫內也毫不理睬。他現在已經下決心

主動去尋找屬於自己的獨特畫風了。

　　莫內在作畫時開始採用大號的筆以迅速的筆觸來作畫，把顏色塗得異常的厚，從而企圖製造光線的漸變。而且在畫面的突出部分，堅持用輕快的平色塊，並在周圍輔以厚重的暗色塊來襯托。同時，厚重的色塊把整幅畫分成了受光和背光兩部分，讓畫面之外彷彿是有光線照射一樣。當時去看莫內作畫的還有一些女性朋友，雖然都不懂作畫，但是對莫內的實驗很感興趣。尤其是對於光感的測試。她們常說：「在莫內的畫前，我總是忍不住要把陽傘向那邊偏。」因為光的效果表現得太突出了！讓人都能夠「看」到畫中的光線。

　　這幅畫稱得上是莫內第一幅成功的戶外對光作品。由於沒有了外人的干擾，完全是自己的風格與探尋，這讓莫內對光線的研究興趣更多了幾分。1866 年秋天，他又乘興畫了〈利哈佛附近的海濱平臺〉。這次的繪畫不僅利用了之前成功的對光畫法，又融合了一些小筆觸來突出細小紋路和光線的顫動。這種效果讓莫內十分欣喜，他已經得到了光線操控的奧義了。透過新的色彩、新的用筆、新的構圖，莫內衝破了其他畫家對他的影響，開創了自己的風格和流派。現在的莫內，已經不是那個臨摹別人畫風的年輕人了，而是乘風飛到了藝術之巔的大師。

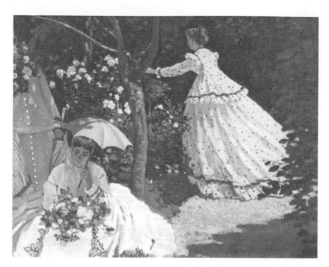

〈花園中的女人〉

困境重重

　　藝術家是理想主義者，對於現實的生活總是會有一些不能面對。雖然是成功地作了許多畫，但是莫內的生活並沒有好起來。家裡的經濟支持也不能讓他填上之前欠下的好似無底洞般的債。為了躲避債主，莫內不得已回到了勒阿弗爾逃避債主。

　　臨走之前，他看著自己的 200 多幅畫暗暗發愁。這些畫怎麼能夠順利帶回老家而不被發現呢？整幅的運走顯然是不太可能的，這樣一來風聲這麼大，一定會招來那些債主們的哄搶。他思索再三，決定只帶一些比較重要的畫，然後把帶不走的畫全都割破。儘管這樣，他的畫還是落在了別人手

裡，並被賤賣了 1,000 多法郎。

　　重回利哈佛，莫內並沒有比之前好過些，經濟上的窘迫還是讓莫內不得不簡樸度日。連畫布都買不起的莫內只得讓巴齊依把他留在巴黎的畫拿回來，然後把上面的顏色什麼的刮掉，重新用這些舊畫布作畫。生活上的窘迫並沒有讓卡蜜兒離這個窮小子而去，反而讓她更堅定了留在莫內身邊，陪伴他度過這最困難的一段時光。這位溫柔賢淑的姑娘陪著莫內就這樣一路走下來。與此同時，他們欣喜地發現，卡蜜兒懷孕了。莫內感到了一種前所未有的責任感。為了未來的小寶寶，莫內心中想：「現在再艱難再困苦，也要挺過去。我已經不是一個人了。雖然有了這個寶寶生活會更加的窘迫，但是也一定要更加充滿信心地在自己的事業道路上走下去。」

　　利哈佛不同於那些繁華的都市，美麗的風景似乎就是為懂得欣賞它的優秀藝術家們準備的。風景依舊美麗的利哈佛用自己張開的懷抱迎接了遊子的回歸。要知道，一心研究藝術的道路是艱難且孤獨的，但是莫內相信自己的道路是正確的。這種堅定的信心讓他有勇氣面對困難，並且忍受自己所處的困境。不過經濟上的困難並沒有把莫內打倒，精神上的追求讓莫內在這樣的窘境下逐漸形成了自己的畫風：色彩越來越豐富，對比越來越明麗。這個時候的莫內再看看之前自己畫過的畫，做過的實驗，頗有點幼稚的感覺。

　　巴齊依作為莫內的好友，在莫內讓他把舊畫送回利哈佛的時候就感受到了莫內此刻應該處在經濟很困難的階段，後來多方打聽果然是這樣。巴齊依決定幫助自己的好友。他出了 2500 法郎買下了莫內的〈花園中的女人〉。

　　但是巴齊依也不是什麼富家子弟，他手頭上的錢不夠一次交付給莫內，於是他按月付給莫內 50 法郎，以解燃眉之急。但是巴齊依的善意之舉，並沒有把莫內從沒錢的泥沼中拯救出來，父親的一些情緒甚至讓莫內陷入了走投無路的境地。

　　雖然卡蜜兒孕有一子，但是似乎父親並不認這個兒媳婦。莫內心中很痛苦，他現在不僅要面對藝術上的困境，還要處理一個家庭的矛盾。父親已經明確表態，如果莫內不和卡蜜兒斷掉關係，他就會和莫內斷掉關係。沒有經濟支持的莫內只得將卡蜜兒留在了巴黎，過著兩地分居的生活。1867年莫內的兒子約安在巴黎降生，但是莫內卻沒有錢買火車票去看望這對可憐的母子。這個時候巴齊依又伸出了援手，在巴黎做了孩子的教父，代莫內照顧他的妻兒。

　　現在的莫內，就在等著自己的畫能夠賣出去一部分，好得到一些暫時的經濟支持。但是，〈花園中的女人〉落選當年的沙龍展出，著實狠狠地打了莫內一拳。

　　1867 年的沙龍展覽，保守派的勢力有所增強，這完全歸咎於當時巴黎的一次新的世界博覽會在同期舉行。為了向世界

展示巴黎的學院派的「領袖氣質」，不惜將當時在走新派道路的人們紛紛拉下馬。庫爾貝、馬奈、塞尚等已經開始被主流認可的大名家都紛紛落馬，這對莫內的打擊極為嚴重。莫內本來是要趁這次沙龍展覽賣出一些畫來賺得生活費的，但是自己和好友的畫都沒有被選中讓莫內最後的一點希望也破滅了。

> 　　世界博覽會又稱國際博覽會，簡稱世博會，分為兩種形式，一種是綜合性世博會，另一種是專業性世博會。世博會是一項由主辦國政府組織的或政府委託有關部門舉辦的有較大影響和悠久歷史的國際性博覽活動。參展者向世界各國展示當代的文化、科技和產業上正面影響各種生活範疇的成果。

　　但是庫爾貝和馬奈並沒有向官方沙龍低頭，他們各自開了一個個人展會，但是參觀者甚少，一點兒也不像前兩年那麼成功。難道是他們的畫沒有以前好了嗎？ 其實不是，是他們沒有比之前更好。人們的審美逐漸適應了這些新派的繪畫之後，庫爾貝和馬奈等老一輩的探索者就在名利之前變得更加謹小慎微了，生怕破壞掉了好不容易培養起來的大眾審美。而對於莫內等更年輕的一派人來說，名利本來就是身外之物，更重要的是藝術本身。他們懷著無比的熱情，試圖以取材、筆法和色彩方面的創新，讓陷入死水的藝術煥發出它本來的樣子。他們已然超越了自己的前輩，好似奔騰的洪流

一般向前奔湧而去，衝破所有的阻攔。現在莫內等人想的就是要從此不再送審任何作品，自己組織展覽！但是這些新派畫家除了熱情高和創新精神外，還有一個共同點就是 ── 窮。貧窮的他們只得將自己組織展覽一事暫時拋開，開始著手解決自己的生計問題。

為了照顧妻兒，莫內在這年離開了老家利哈佛，定居在了聖・阿德烈賽。沒有錢找住的地方，他們只能寄人籬下住在姑母家。在姑母家的日子異常艱辛，長輩狐疑且鄙視的目光讓莫內受盡凌辱。但是他只能把苦水往自己肚子裡咽，幸好這個時候還有美景可以讓他欣賞和繪畫。

1867 年 6 月，他向巴齊依寫信道：「我在這裡已經畫了20 多幅油畫。這些優美的海景讓我覺得把這些畫面定格住真是一件美妙的事情。過些時日我會回到巴黎看望你們，順便把一些畫拿回去給你們看一下。」

果然到了秋天的時候，莫內帶著一些油畫回到了巴黎。

巴齊依十分興奮地跟莫內說：「你就好像是從天而降似的，把這麼多美麗的油畫帶到這裡來。想不到你的畫現在變得如此美妙。」這些畫尤其是海景畫，讓莫內的朋友都讚歎不已。莫內很巧妙地把水面映著天空的顏色，然後水面的景物被水波扯得亂七八糟的情形畫了出來。而一些光線與水面的交織也用獨特的繪畫技巧解決了。這些光線畫讓莫內的朋

友們大吃一驚！想不到莫內還能有如此技藝。巴齊依想：「現在的我們，可是遠遠被莫內落在身後了。」

但是不久之後莫內不得不暫時停止了戶外工作，因為他發現他的眼睛有了毛病。雪上加霜的是，因為莫內不願意和卡蜜兒分手，老家還是斷絕了給他的所有經濟支援。

莫內空有一身好本領，卻不名一文。寒冷的冬天到了，莫內甚至沒有錢去給卡蜜兒和孩子買煤取暖。雖然他在1868年的「國際海景展覽會」上獲得一枚銀質獎章，但還是沒有能推動他賣畫的事業。前所未有的困境纏身，讓莫內感受到了屈辱、不公和失望。看著眼前的一團漆黑，莫內在漫長的黑夜也只能流下傷心的淚水。

第 3 章　成長之路

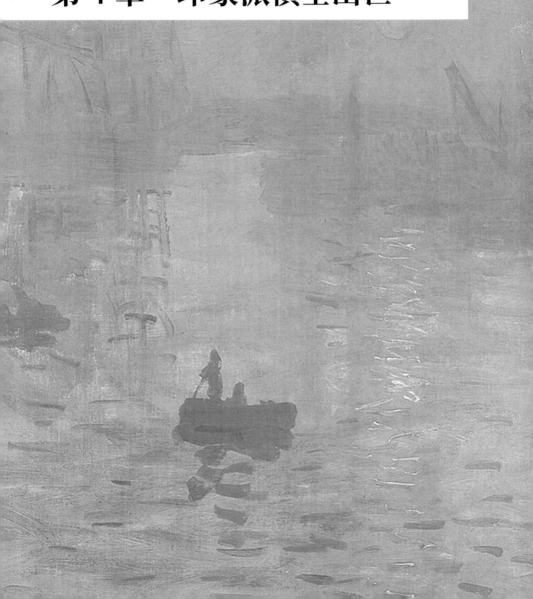

第 4 章　印象派橫空出世

困境後的曙光

漫長的黑夜還是能夠等得到黎明的曙光，生活不總是充滿坎坷，只要往前走，還是能看到勝利的希望。莫內在困境中雖然消沉了一段時間，但是一個好消息還是讓他重新得到了振奮。

1868 年的沙龍展覽，本來是讓莫內不抱有希望的一次沙龍，但是巴黎傳來杜比依再次當選沙龍評審委員會委員的好消息。這個消息讓許多新派畫家興奮不已，這表明他們的畫是能夠重新登上沙龍舞台的。對於莫內來說，這也是一個難得的機會。

果然，杜比依的上臺立竿見影，許多新派畫家的新作品都被選入了沙龍展覽。其中包括莫內的〈船〉。那幅〈船〉畫得異常真實，畫面上深淺不一的藍色直接把人們的視線延伸到了天水相接的地方。幾艘船你追我趕，在海面上泛起陣陣波紋。船帆被風鼓得很飽滿，宛如透明的羽翼。這些水波映著天色，讓人們讚歎不已。畫面上的光一目瞭然！

雖然組委會還是在一味地刁難這些新派畫家，把這些人的作品掛在了很偏的位置，但是這並沒有讓人們忽視這股強勁勢力的存在。他們再一次成功了。人們在這次畫展中看到了這些新派畫家們的決心和能力。很多藝術家前輩也對這些人嘖嘖稱奇。莫內小時候的恩師布丹看到了莫內展出的畫之

後十分欣慰，並對身邊的人說：「在沙龍裡，我看到的莫內的畫，跟我之前看到的一樣，還是真實的！這種真實的調調，是應該讓每個人所尊敬的。」

沙龍過後，莫內離開了巴黎，生活並沒有變好很多。

窘迫的他不得不再向巴齊依求助：「現在的情況一定是我之前所未曾想到的。我一直覺得我對於繪畫的新理解和新手段能夠給我帶來一份比較滿意的回報，哪怕是能夠讓我生存的回報也好啊！可是事實上我愈發覺得我生不逢時。我已然一無所有，剛剛被趕出了旅館，卻還不知道明天能夠在哪裡睡覺。我現在一貧如洗，貧困如影相隨。我已經把可憐的卡蜜兒和小約安安頓到鄉下住幾天。而我卻不得不回利哈佛尋求一些老鄉親的幫助。我的家人因為卡蜜兒的緣故不再支持我。我很難再找到收入的途徑了。我曾在漫漫長夜中想到過死亡，但是一想到自己未竟的事業又難以讓自己平復下來。── 你困頓的朋友莫內」

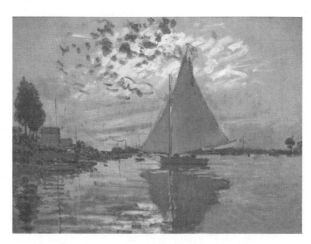

〈船〉

　　莫內淪落成這個樣子與他天生的傲氣是分不開的。很多
藝術家都是這樣，為了保持自己創作的純潔性和自由，他們
放棄了各種可觀的收入和較高的地位。這種理想與現實的碰
撞一不留神就會讓這些純潔的藝術家們粉身碎骨。

　　但是為了理想的昇華，他們甘願一個個去掙扎在現實的
困境中。當時處於經濟上窘迫的不只是莫內一個人，還有他
的朋友雷諾瓦。他們在這種現實的困苦中不斷磨礪自己，主
動承擔起思考的痛苦，讓自己的心保持作為一個藝術家的
價值。這種困苦磨難下的靈魂，一定是很芬芳且光芒四射
的吧！

　　莫內回到利哈佛尋求幫助果然收到了一定的成效。家鄉
的老主顧高第貝給了莫內一筆不菲的津貼，讓他去一個安靜

的地方畫畫。高第貝經常買莫內的畫，對莫內照顧有加，甚至超過了他的父母。這樣一來莫內又有錢來買顏料和畫布了，也有了錢來支撐自己的生活。

莫內把卡蜜兒和兒子約安帶到海邊安頓了下來，日子依舊清苦但是不至於生活不下去。在此期間，莫內得到了暫時的安定，這份安定也讓莫內的創作火焰重新燃燒了起來，並且越來越旺。

在海邊期間，他又寫信給巴齊依道：「我覺得我已經愛上了在大自然生活的感覺了。這裡很美，不僅有美麗的景色，還有我最愛的人陪在我的身旁。

當有風浪或者有帆船的時候，我都會到海灘上去欣賞風景並研究水波的畫法；有的時候我會到鄉間去，去看樹下投下的光斑是怎樣搖曳的。這裡的景色很美，美到我現在想要不停地工作把它們都畫下來。我相信今年我會作出一些新的嚴肅的東西。

你知道嗎？我希望永遠都能在大自然生活。這裡的寧靜讓我反感巴黎。我不羨慕巴黎，所以我不羨慕你的處境。

我相信在一個嘈雜的環境裡很難做成一件事。難道你不覺得大自然給你帶來的孤寂是最好的創作靈感嗎？我在這裡走得越遠，越覺得巴黎的所見所聞反倒是一種迷惑。這種迷惑會讓你止步不前。現在我開始尋求真正的自由的感覺了。

我走得越遠，發覺自己懂得越少。這種苦惱不僅不讓人心寒，反倒是讓我更加充滿了勁頭去工作了。」

在大自然生活的莫內也不會忘了時常去找大家討論一些關於繪畫的事情。他覺得總是在自然生活難免孤寂的感覺會消磨鬥志，為了消除這些孤獨感和讓自己不那麼落伍，莫內偶爾會和藝術家們在巴黎相聚。他們常去的一個地方叫做「蓋爾波艾斯」，是坐落在巴黎的巴提約爾大道上的一家小咖啡館。同之前的「烈士啤酒店」一樣，這裡每晚都會充斥著藝術家活躍的演說、討論和爭吵。這些人同「烈士啤酒店」的人一樣，有著無比的創作熱情和新銳的思想，常常能夠迸發出異常精彩的「火花」。莫內曾是「烈士啤酒店」的領軍人物，但是在這裡他卻不願意再去挺身上前。

歲月彷彿已經磨掉了他年輕時幾乎偏執的鬥爭精神，帶來的只有痛苦過後的麻木。但是他的觀點依舊存在，自信心依舊存在，夢想依舊存在，不同的是他已經沒有那麼傲慢地想表現自己了。

莫內在「蓋爾波艾斯」得到了許多有用的訊息，也看到了很多往時的朋友。他在這裡傾聽更大於訴說。他對巴齊依說：「沒有什麼比聽這些衝突的話語更讓人感興趣的了。不管是什麼新的思想，在一群人的討論下好點子也會像演講一樣噴薄而出。這些爭論讓我們思維更加振奮和活躍。果然有的

時候還是一群人的思維總和能夠給人帶來不一樣的感覺。」

在這裡，「陰影」是一個經常討論的問題，這也是受莫內對於光的研究的影響。馬奈主張光是統一的，用一個調子就應該能表現出來；事物分成明部和暗部就可以了，有時候寧可在明暗相接的地方突兀一些，也不要堆砌那些我們很難看到的陰影的著色。但是莫內和一些同伴卻反對這種簡單粗暴的方式，認為就算是暗部也是有顏色的。

其實從人的角度來說，確實是這樣子的。物體在遠離光源的陰影部分，並不是完全變黑，而只是變暗一些，暗部還是有很多顏色的。這些顏色雖不如光照射下的部分顏色豐富，但是卻足以體現一個人的最初印象。如果能夠擺脫暗部一味的黑色構造，完全可以使畫面的明亮度更提升一個檔次。

於是，為了能夠更加凸顯這種暗部的色彩，莫內、西斯萊和畢沙羅開始研究冬景。他們研究冬景的目的很簡單，就是因為在夕陽的照射下皚皚白雪不是黑色也不是原本的白色，而是受周圍反射陽光的東西的影響。這種影響產生的效果就是光的暗部不再是色彩不鮮明，而是可以用各種明朗的顏色表現出來。他們甚至還研究了光的組成，用三稜鏡分析太陽光譜，還特別去看了由法國光學家所寫的〈色彩的祕密〉一書。這些對於光的探索，加深了莫內等人對於光的印象，但

是隨後帶來的爭論已經不侷限於光與影的表現問題了，而是需不需要外光。一方面，以莫內為首的一些畫家都在讚歎光的多樣性，崇尚戶外作畫帶來的特殊效果；另一方面，馬奈等人則開始反對戶外作畫，進而有些反對光的複雜應用。

平時的爭論並不能夠給莫內帶來收入。沒有錢就沒有辦法買顏料和畫布，沒有顏料和畫布他就沒有作畫最基本的工具。這種沒有希望的生活本來應該在 1868 年隨著沙龍的開始而結束的，但是他並沒有想到的是這次的沙龍他又落選了。這種前所未有的絕望讓他不得不又向巴齊依伸手求援。但是巴齊依並沒有比莫內過得更好，在莫內沒有顏料了之後，巴齊依只能典押他的表來換取一些錢支援莫內。

處境同樣艱難的不只莫內和巴齊依，還有雷諾瓦。雷諾瓦有時候還會給莫內帶麵包吃，但是他也欠了一屁股債，根本償還不起。儘管他們處境艱難，莫內並沒有失去信心。他總是鼓勵雷諾瓦要面對現實尋找希望，也常常跟巴齊依溝通來想解決問題的辦法。他們總是想著： 會到來的，苦日子的盡頭會到來的。

莫內和雷諾瓦此後常常去拉‧格勒魯依葉去尋求靈感。

那是塞納河上的一個沐浴的地方，以水為主題的美景襯著泛著水波的河流和歡樂的沐浴者。莫內找到了靈感卻無法繼續工作。隨後，他向巴齊依又訴說了自己的痛苦：「我的工作不得已停下來了，我很想再次工作，但是我沒有了顏

料。最近這一大段時間我幾乎什麼也沒做，沒有麵包、沒有顏料，沒有生活上的保障又怎麼能夠創作呢？連基本的原料都沒有又怎麼開始創作呢？我嫉妒所有能夠活下去並且能夠買到顏料的人！為什麼上天如此不公！如果我能開始工作，一切也許都會不同。但是我只能在這裡痛訴！最近我在拉·格勒魯依葉，我幻想能夠有一天畫一幅這裡的沐浴圖，我想這裡的水波和霧色一定有不一樣的美妙的效果。我已經開始畫了一些速寫，但是沒有顏料的我也只能把它視為一個不能完成的夢想了。」

無以復加的印象

痛苦固然是令人難過的，但是滋生出來的創造力卻是無窮的。古往今來許多的大藝術家，都是在極度痛苦之後才得到了強烈的創作感情和慾望，最終才能不斷成長的。

莫內也不例外。痛苦給予了他更為強烈的創造力。

莫內從小就在海邊長大，對於水有著深厚的感情。與此同時，莫內對於水的研究也到了痴迷的境地。他開始瘋狂地進行對於各種形態的水的主題探究：雲、霧、冰、雪。

這些水的不同形態所反射的光線造成的光影效果，讓莫內發揮了無盡的想像，也意識到了這種光線後面的陰影並不是黑暗，而是一些豐富的暗色塊。色彩在反射、受光、背光

中千變萬化，再加上水的獨特反射、折射能力，讓大自然的色彩異常的豐富。不只是水，與水相似的形象也帶有著某種神祕的氣息，讓莫內痴迷地研究。起伏的山巒、風吹草地構成的「海浪」、大街上構成的「洪流」，這一切都豐富了莫內的想像。莫內在這個階段對於水的研究最透徹也最完整，此後莫內的畫都或多或少和水有關。他宛如一個魔法師，揮舞著魔法棒讓一切流動的景物躍然於紙上，也難怪人們對他的評價是「水上拉斐爾」。

> 拉斐爾·聖齊奧（1483－1520），義大利畫家、建築師。與達文西和米開朗基羅合稱「文藝復興三傑」。拉斐爾所繪的畫以「秀美」著稱，畫作中的人物清秀，場景祥和。他的性情平和、文雅，和他的畫作一樣。拉斐爾於1520 年因高燒猝逝於羅馬，終年 37 歲，葬於萬神廟。

　　光的特性給了莫內探究的主題，也讓他平淡乏味甚至拮据的生活顯得不那麼難挨。1868 年，莫內和朋友雷諾瓦牽手進行繪畫創作。莫內所畫的〈塞納河上的阿讓特伊〉充分表現了塞納河兩岸明媚的景色。遠眺的夫人把觀者的目光帶到河岸，水面上倒映著眼前被遮擋住的美景。莫內的水已經不再是單純意義上的水了，而是一種畫面的延伸。大量活潑的筆觸讓莫內畫的景色顯得細膩又有意境。

　　在拉·格勒魯依葉，莫內和雷諾瓦用活潑的筆觸，迅速的

筆法、點和撇來表現轉瞬的氣氛和水的運動。他們的油畫開始用不同顏色的小片來表現各種大的場景，莫內和雷諾瓦認為這樣做可以保留住光和水的顫動。他們捕捉每一個轉瞬即逝的風景的印象，來補充他們的畫的局部，然後用比較宏觀的眼光，再把整個畫面和諧統一起來。雖然莫內的筆法比雷諾瓦的更闊達些，但是色彩上依舊不是很透明，而是漸進的；但是雷諾瓦則採用小筆觸和豐富色彩的辦法，來表現更為細節的風景。

兩人在拉·格勒魯依葉度過了幾個星期之後，迅速建立起了超越普通共同工作者之外的友誼。一樣的一貧如洗，一樣的研究困境，一樣的對於大自然和寫生的偏執熱愛，一樣的對於繪畫改革的希望，這種工作步調上的一致性讓兩個人產生了超越友誼的神交。他們發展了一種表現風格，這種風格讓他們兩人比其他人的感情更近，也讓他們兩個人在某些畫面上的感知非常相像。

〈阿讓特伊的帆船〉是莫內和雷諾瓦兩人在同一角度不同的寫生，兩幅〈阿讓特伊的帆船〉都在水、陽光、空氣等方面的表現手法上有著相同之處，身後的感情和相同的經歷讓他們在共同成長中收穫了不少的經驗。對於他們來說，陽光後的陰影不是黑色或者棕色，而是周圍的景物反射留下的顏色。而這種特別的畫法也讓這兩個人在這一時期的作品很容易被人識別。

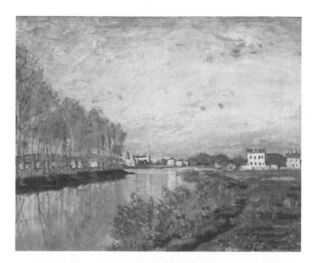

〈塞納河上的阿讓特伊〉

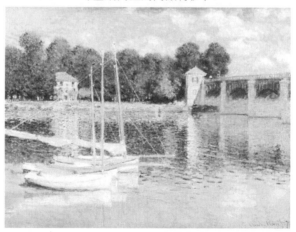

〈阿讓特伊的帆船〉

　　1869 年 10 月，莫內和雷諾瓦正式分手，結束了長達一年的共同工作。此後，莫內攜卡蜜兒和小約安定居在了巴黎郊外的聖‧米歇爾，一家人開始過著祥和的生活。然後在 1870 年的 6 月 8 日，莫內和卡蜜兒終於在庫爾貝等好友的見證下，走入了婚姻的殿堂。從此，莫內和卡蜜兒過上了美好的婚後生活。但是好景不長，這樣快樂的日子並沒有持續多久。一場戰爭毀滅了他們對於幸福的所有看法。

　　1870 年 7 月 19 日，法國為了爭奪歐洲霸權向普魯士宣戰，主動挑起了普法戰爭。但是法國明顯高估了自己的實力，僅僅一個多月後，法國就在色當戰敗了，領袖拿破崙三世被敵軍俘虜，而普魯士也趁機攻進了巴黎。就這樣，本來是法國入侵敵國的戰爭，卻把硝煙燃到了法國本土。

　　莫內和自己的新婚妻子不得已逃到中立國英國去，在倫敦暫時定居了下來。而在法國內部，由於侵略軍和國內反動政權的壓迫，巴黎人民開始反抗了。工人階級於 1871 年 3 月 18 日正式起義並成立巴黎公社，但是僅僅過了兩個月公社運動就失敗了。當時參與公社運動的有一批畫家，在公社失敗後都慘遭迫害。庫爾貝受到了當時反動政府的迫害，而巴齊依和馬奈等人都背井離鄉，紛紛逃亡。在那個黑暗的時代，似乎畫家們的前路都是被漆黑籠罩的。

> 　　因爭奪歐洲大陸霸權和德意志統一問題，普法兩國之間關係長期緊張，1870 － 1871 年，由法國挑起了與普魯士之間的戰爭。這次戰爭使普魯士完成德意志統一，結束了法國在歐洲的霸權地位。

　　在倫敦，莫內也過得並不好。新婚燕爾本來是要享受一下生活的，但是戰火卻燒燬了莫內的希望。窮困潦倒的莫內在倫敦幾乎和乞丐無異。杜比依同情莫內的遭遇，作為一個畫家，他能幫助莫內的只有幫他多賣出一些畫了。

　　於是他把莫內介紹給了當地的一個大畫商丟朗・呂厄，讓呂厄幫助莫內展出一些畫作來換取基本的生活維持。同一時間，呂厄幫助的潦倒的畫家還有很多，在他組織的展出中，畢沙羅、西斯萊、莫內、雷諾瓦、馬奈的畫都有展示。

　　也是在這些展會上，才讓莫內知道原來還有這麼多畫家在倫敦潦倒。也是因幾次展出，讓呂厄成為歷史上重要的畫商之一。

　　當莫內看到了畢沙羅的畫，知道了畢沙羅也在倫敦的時候，激動的心情是無法平復的。他們經常見面，相約去倫敦的公園裡采風。對於這兩個法國人來說，倫敦呈現給他們的是與成長經驗不一樣的景色。倫敦被人們稱作是霧都是有原因的，霧濛濛的天氣伴著陰沉，在壓抑的感覺中看到周圍影影綽綽的美麗景色，這種別樣的視覺體驗讓人們感到窩心。

為了更好地實現對於倫敦的霧的理解，莫內和畢沙羅經常去參觀這裡的博物館。對於他們來說，博物館中的本土前輩們能給予的都是這個地區繪畫的精華。在這裡，他們看到了透納和康斯泰伯的水彩畫以及老克羅姆的油畫，並對透納的繪畫技藝感到無比地敬仰。因為透納對於雪和冰的理解與莫內有相似之處，雖然沒有用到暗影的分析，但是也不是一大塊同樣的白色色塊。透納所用的色塊非常均勻細膩，但是白色和白色之間有著細微的變化。

在近處雖然只是看到了大片明暗不同的白色，但是遠處看這種色塊的堆積產生的立體感讓莫內和畢沙羅感到了前所未有的震撼。於是，藉著這種方式他們開始去試著畫倫敦的霧景。

霧和陰影的表現難度是相同的。就像是人們對於陰影是黑色的普遍印象一樣，霧在人們眼中也只是一大片白而已。但是這片白霧和純白色是不同的，反射、折射了各種其他絢麗的顏色。在微弱的陽光照射下，霧中的景色呈現的是帶有紅色的濛濛光澤；而在夜晚的微弱燈光照射下，陰沉的霧色透露出點點星光。霧的色調不同讓倫敦的景色更有了多變的特性，尤其是當這些不同的顏色表現在畫布上的時候，一切都顯得那麼與眾不同。莫內在這段時間細心研究了不同時期霧色的樣子，並連續好長時間都在畫國會大廈。他畫的〈國會大廈〉，每一張的色調都有很大的區別，並且就算是同一角度，看到的感受也是完全不一樣的。

　　每天在這個霧都生活的人們，對於這些籠罩在身邊的茫茫霧色不以為意。也只有在他們看到了莫內的畫之後，才會感嘆道：「原來倫敦的霧是有顏色的啊！」

讓人嘲笑的印象

　　1871 年是巴黎有史以來最混亂動盪的一年。法國戰敗，第二共和國瓦解，公社運動，都讓這個脆弱的國家承受一次又一次的打擊。但是打擊並沒有改變人們追求美好生活的嚮往。法蘭西在一次又一次血的洗禮中站起來了，法蘭西第三共和國在廢墟中被勤勞的法國人民創建了出來。戰後，法國流亡的畫家先後回到巴黎，重新回到自己離開已久的故鄉。

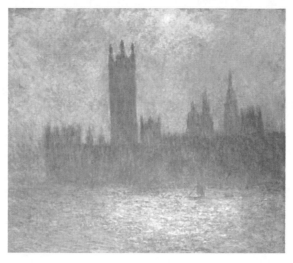

〈 國會大廈 〉

此時的巴黎已經不是以往的巴黎了，尤其是藝術界。

在這段時間，學院派的聲音日趨沒落，而一些新派畫家的作品在法國之外的展覽則大大提高了這些新派畫家的知名度。馬奈此時已經不只是在巴黎出名了，甚至譽滿整個歐洲畫壇。但是有一些畫家則由於戰爭完全喪失了作為畫家的能力：西斯萊受生活所迫離開了巴黎，而巴齊依甚至在戰爭中喪失了自己的生命。

莫內不想看到一片荒涼的巴黎城，他決定遠離城市，重新回到鄉下，完全投身於天空江河的繪畫中去。這個時候，杜比依力邀莫內去荷蘭旅行。倫敦的經歷讓莫內懂得了，只有看到更多不同的景色，才更能描繪出符合人們印象的美景。於是他們踏上了荷蘭的國土，踏上了那個擁有美麗的紅色之翼的風車、揚著白帆的渡船、童話般海平面之下的城市建築和廣闊美好的平原的天府之國。從一踏上這片土地開始，莫內就深深愛上了這裡。與巴黎鮮亮的色調不同，這裡的色調總是灰濛濛的。這種灰色且層次感分明的感覺，正是莫內所喜歡的。於是，他把畫架駐紮在了荷蘭，開始描繪又一種單側的層次感。

1872 年，莫內回來了，回到了他生長的巴黎。和他一起回來的，還有他在荷蘭的畫作。莫內一回到家，布丹就去看望了自己的老學生。莫內則把自己在荷蘭的畫作都展示給了

布丹。布丹先生看後十分吃驚，本來他以為在當今的巴黎，最屬害的新派畫家莫過於馬奈了。但是看了莫內的畫後，布丹開始為這個年輕人日後將取得的成就而先一步欣喜了。布丹回到家後，跟一位朋友通信道：「莫內已經回來了，並且會在這裡一直待下去。看了他在荷蘭的習作，我相信，他之後一定會是我們當中的佼佼者。」

過了幾天，布丹老師又去找了莫內，讓他陪著自己去看望庫爾貝。當時的庫爾貝剛剛從監獄放出來，大家唯恐避之不及，偏偏布丹和莫內在這個危急的時候去看望他，這讓他十分感動。惺惺惜惺惺，畫家間的友誼，雖然競爭關係大於合作關係，但是一個人有難，身為朋友也不能不管吧。這種堅固的友誼，伴隨著庫爾貝走出了自己最黑暗的那段時光。

後來莫內搬到了塞納河邊的阿戎堆，一個河邊小鎮。在接下來的數年，這個小鎮的美好風光都成了莫內的繪畫題材。丟朗·呂厄一次性以 1 萬法郎的代價買下了莫內的 29 件習作，這讓他的經濟情況開始得到了好轉，生活條件得到了改善。此時的莫內能夠更加專心創作，逐漸發展自己的風格。

同年，沙龍展覽又一次開始刁難新派畫家。純粹是政治上的原因，這次的沙龍展覽只收那些曾經得過獎章的人。

新派畫家在官方的認可度又一次下降了。但是與此同時，另外一個人還是盡力促成了新派畫家們的崛起。這個人

就是丟朗・呂厄。與莫內交好的呂厄大批收購了新派畫家們
的畫作，給予了他們最直接的經濟支持。同時丟朗・呂厄也
給予了這些畫家們精神上的支撐。他十分欣賞這些新派畫家
們對於學院派束縛的反抗，這種精神讓丟朗・呂厄發自本能
的幫助了這些落魄的畫家。但是呂厄最獨到的還是自己的眼
光，因為當時的人們看不出來這些畫作有多麼好，但是隨著
時間的推移和人們認識的進步，這些畫作勢必會成為藝術史
上濃墨重彩的一筆。

　　阿戎堆的日子讓莫內忘記了煩惱。每天沉浸在幽靜的曠
野、潺潺的河流和如畫般的橋船景色中，專心地研究自己眼前
的一草一木。在這裡，他繼續研究自己鍾愛一生的水景。他
發現這裡的河水是可以和天空渾然一體的，因為水面上反射
的都是天空的樣子。這種倒影景色使莫內感受到了非一般的
魅惑之感。大自然再也不是一幅固定的風景畫了，而是留在
人們心中不斷變化的印象。在這個時候，莫內開始在同一個
地方架起畫板，研究相同景色在不同時刻的共旨。在不同的
時刻同一地點的景色有著微小差別，而這種微小差別，恰恰
是留在人們心中的印象，而怎麼表現出這樣的模糊印象，成
了莫內每天細細思索的重要問題。

　　莫內想起了他和雷諾瓦在拉・格勒魯依葉作畫時所用的點
式筆觸。這種細小的筆觸恰恰能夠反映細微的模糊的變化。
但是這樣的筆觸還不足以表達更小的變化，比如葉子被風吹

過一點的變化、水中掉落一片葉子後的微小波紋。

　　所以莫內採用了更小的逗點式筆觸來表達這裡的景色。這個時候恰逢雷諾瓦拜訪莫內，兩個人重敘舊情，共同開始研究用細小的筆觸來表達變化的景物的印象。這些小圓點和小筆觸並不是明確刻畫了某個物體，而是表達了各種景物比如樹木、夕陽、水流的瞬間特質。他們的畫開始沒有了斤斤計較的細部，而是用細小的點畫來表達最旺盛的生命力。他們已經開始覺得，自己在開創了一種很厲害的畫法了。

　　就算此時的學院派開始衰落，莫內等人的畫還是沒有太多表現的機會。就在這個時候，1873 年，丟朗・呂厄開始幫助他們這些新派的畫家做宣傳了。這位熱情的畫商準備出版三大卷的巨型目錄，裡面收藏了自己收藏的當代 300 多幅精品畫作。其中有盧梭、米勒、庫爾貝等老一輩作家的作品，也不乏馬奈、莫內、西斯萊、畢沙羅等新生代畫家的真跡。這個目錄的出版無疑會讓這些年輕畫家的聲望更上一層樓，也會讓人們更加了解這些新派畫家的所作所為。其中，圖錄的序言是一位常出入於蓋爾波艾斯咖啡館的批評家阿孟・西威仕特寫的，他在序言中寫道：「在第一瞥，人們很難分辨清楚莫內先生和西斯萊先生的畫的不同之處，也很難區別後者的格調與畢沙羅先生的格調。略為研究一下就會發現，莫內先生是最熟練和最果敢的；西斯萊先生是最和諧、最斟酌的；畢沙羅先生是最誠實、最真樸的，當看到他們的畫時，首先

打動你眼睛的是他們繪畫的直接與和諧。它的全部祕密就是對於色調的非常精細、非常正確的觀察。」

西威仕特很看好這些畫家的未來，並且預言這些人最終將會被社會主流審美所接受。就算短時間內沒有被接受，也會在評論界產生一場軒然大波。對於這些年輕人來說，有一個知名評論家對自己的作品這麼肯定無疑是很受鼓舞的。這可能是第一次外界正面的聲音，但絕不會是最後一次。莫內等人十分感謝丟朗・呂厄和西威仕特給他們的宣傳和鼓勵，他們也開始有了足夠的資本向全世界宣布一個獨立畫派的成立。

這個畫派，我們知道就是之後人們所說的印象派。但是他們現在想的不是給自己起名字，而是怎樣進一步擴大自己的知名度。

於是，莫內提出了一個建議： 由他們自己舉辦一個獨立的聯合展覽會，來展出自己的作品。這樣做一方面是考慮沙龍不會給這些人很大的平臺去展示自己，另一方面是自己的畫風已經不是初級的階段了，而是很成熟的階段，所以他們完全有能力去準備一個展覽來與舊勢力做抗衡。

其實這些新派畫家還是有一些自己的私心的： 法國戰後的經濟復甦跡像在 1874 年就蕭條了，連一直支持他們的丟朗・呂厄也被迫停止收購他們的美術作品了。這無疑讓這些青年畫家們斷了一條經濟來源。在這種壓力下他們不得不透過辦

展覽的方式擴大自己的知名度，從而達到打開局面的目的。

1874 年 3 月 25 日是一個具有劃時代意義的日子，莫內等新派畫家的首屆畫展在巴黎開幕了。展覽廳位於繁華的巴黎市中心卡普辛大道的一套工作室，並在門口打出了一個很拉風的招牌：「無名藝術家、畫家、雕塑家和版畫家協會」。展覽從一開始就吸引了眾多參觀者。人們看慣了官方沙龍的油畫，乍一看這些新奇的作品，不僅不理解，還覺得很好笑。好笑的是這樣隨便的噴噴塗塗也能叫做油畫？「這些畫家們把幾管顏料裝入噴槍打上畫布，然後隨便抹抹就簽上了自己的名字。」人們在畫展上就開始挖苦這些新派的畫作。

學院派大師貝爾悆的高徒約瑟夫‧方桑也來參觀這次新奇的畫展。本來他以為自己能夠看到的是和沙龍上面的一樣，畫風清晰明朗且千篇一律。但是他錯了，錯的有些離譜。這個學院派的大師幾乎是從頭罵到尾的。他稱畢沙羅的〈耕後的田地〉是「透過髒玻璃看到的景色」；他大罵柯洛是個徒有虛名的傢伙，只會「用四濺的泥漿做一些亂七八糟的構圖」。當他看到莫內的〈印象‧日出〉的時候，方桑先生更加嗤之以鼻了。「這就是輕浮的玩意兒呀！這和毛坯牆紙有什麼區別？哦，不是，毛坯牆紙也比這海景看得更完整一些！莫內啊莫內，已經垮下去了！他已經進入魔道了。」

這次的畫展收到了無數的嘲笑、諷刺和辱罵。所謂的官方也在冷漠奚落他們。就算是不嘲笑他們的人，也不能接受這

些反傳統的畫作。這似乎是一次極其失敗的展覽，向人們宣告了自己是一批不會被世人接受的烏合之眾。甚至人們根據其中名氣最大的莫內的〈印象·日出〉這幅畫，給這群人安了一個諢名 ── 「印象主義者」。

但是莫內等人並沒有氣餒，他們堅信自己所追求的繪畫信仰是正確的。也正是如此，他們坦然接受了自己的外號，並公開地稱自己的畫派為「印象派」。就此，擁有著讓人嘲笑的印象的「印象派」誕生了！

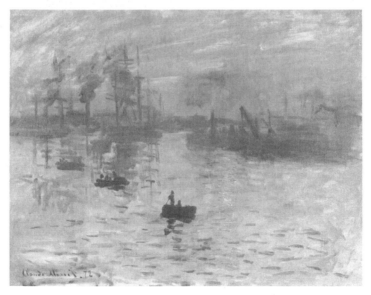

〈印象·日出〉（1872）

印象之後的印象

　　勒阿弗爾港口，一個多霧的早晨。伴隨著早起的動物窸窣的響聲，一絲紅光在天邊冒出了頭。然後紅日冉冉升起，橙紅色照樣映紅了上半部的天空。海水映射著陽光，呈現出橙黃色，在近處和依舊昏暗的海邊組成淡紫色。色彩在天空交替、滲透、相互糾纏，顏色的跌宕讓天空顯得更加深遠；厚薄不一的色塊將水的波浪表現得淋漓盡致，遠看甚是有波光粼粼的質感。水波上面蕩漾的是三個小點一樣的船，此時的船在晨曦和物色中已然分辨不出是什麼輪廓，只能憑經驗猜出那是遠方行駛的小船。船下的波光微動，彷彿是在航行一樣。兩岸若隱若現的建築物和山的虛影更是給畫面增添了活力。整幅畫沒有任何輪廓的概念，全部都是由細小筆觸一點點點出來的。除了莫內，還從未有人能夠如此地表現霧氣交融的景象！

　　這便是出自莫內之手的〈印象・日出〉。這種不重視輪廓而看重光影變化的畫法成了這一批新派畫家的特點，他們也欣然接受了「印象派」這個名字。本來「印象」一向是以往的批評家們諷刺多比尼和尤京等人的畫作用的，之後布丹先生索性對外宣稱他就是要保持一種自然的純潔的印象。雖然印象主義在當時就是一個讓人恥笑的玩意，但是這些畫家們並沒有把這種評價視為諷刺，而是堅持了自己對於印象的執

著。人們固有的觀念就是油畫就應該畫得十分精緻，每一絲每一毫都要看得清清楚楚，要不然就不能叫做油畫。不論是人物還是景物，油畫都應該能夠看到細節的東西，比如人的眼睛、水果的花紋和衣服的褶皺。但是印象派的畫作無疑是給了這些自以為是的學院派的人們重重一擊。雖然應當承認這種表現手法非常符合人們的實際認識，但是這樣模糊的手段還是讓很多人不能接受。

「這群瘋子完全就是把未完成的草稿拿了出來而已！」這就是當時外界的聲音。可以想像莫內等人當時沮喪的心情。本來是要讓自己的畫作得到更多的人的接受和認識，但是不料想卻受到了前所未有的打擊。人們的不理解、不認同漸漸變成了謾罵和諷刺，人們開始高舉打倒「印象主義」的大旗，向著這個新興的畫派口誅筆伐。

但是在這樣的大環境下還是有真正能看清現有趨勢的人存在的。丟朗·呂厄，可以說是印象派人們心中的好朋友，又開始幫助這些失落的年輕人了。他寫了一篇稿子來肯定這些印象派畫家前進的意義。他說：「當光譜的七種射線被吞併為一種單一的無色狀態時，就是光。他們從直覺到直覺，逐漸成功地將日光分解為它的各種光線，藉著他們分布在畫面上的各種色彩的和諧一致，他們能重新構成日光的統一體。從眼睛的敏感性，從色彩藝術的精微的洞察力這方面來

看，其結果是非凡的。印象派畫家對光的分析，就連最博學的物理學家也提不出任何批評意見。」這種遠見卓識肯定了當時印象派畫家的努力，也表達了對他們的同情之意。於是有頭腦更清晰的評論家們開始深入分析了人們不接受這種畫風的原因：「印象派畫家所追求的是整體效果。當繪畫的整體效果已經達成的時候，人們的印象已經躍然於紙上，印象派畫家的任務也就完成了。而他們的前輩們，那些墨守成規的先人，追求的則是完整的外物，無論是細節還是輪廓都十分清晰明朗的效果。他們所追求的事物不同，根本分歧是對於完整性的要求有差異。所以說，談不上哪種畫風是值得嘲笑的，哪種畫風是應該被淘汰的。」

　　雖然公眾們依舊不能接受這種畫法，但是這些以莫內為首的印象主義畫家們，已經開創了一個新的紀元。這個時代甚至不同於他們的直系老師 —— 布丹、庫爾貝、柯洛等人創造的寫實派，更是在表現自然上面前進了一大步。

　　雖然世人的不理解無法擊碎他們的內心，名聲壞掉了也不會阻擋他們前進的道路。但是，他們的生活是真真切切被影響到了。沒有聲望，沒有認同，他們的畫也不能賣出去，他們的經濟來源也被堵死。本來這次的展覽就是他們集資完成的，但是他們卻徹徹底底把這些錢賠了進去。他們此時真正處於一個艱苦卓絕的時代。

　　莫內受到的影響極其巨大。辦展覽的建議是他提出來的，初期他對展覽付出的也最多。但是這次的展覽並沒有達到預期的效果，讓他十分懊惱。其他人也或多或少受到了經濟上的影響。此時的印象主義畫家，就像是在荒郊野嶺演出一幕無比震撼的戲劇，雖然輝煌，但是卻無比孤獨。

　　也許，在這個時候，只有大自然才能喚醒他們沉睡在內心的對於生活的嚮往。於是在展覽進行的時候，莫內、雷諾瓦和馬奈就一直在阿戎堆作畫。

　　但是在展覽結束後，窮困的莫內開始受到了房東的刁難。無力支付房租的他只能求助於和他一起作畫的馬奈。馬奈幫他在阿戎堆找到了一處新房子，於是莫內舉家遷至那裡。這樣一來他和馬奈又可以共同作畫了。不可否認的是，此時的馬奈仍然有許多值得莫內學習和借鑑的地方。

　　他們亦師亦友的關係讓他們共同成長得很快。

　　在阿戎堆的日子，不光有馬奈相伴。雷諾瓦常常到那裡去找莫內共同研習作畫。他們師出同門，經歷相似，之前共同的采風經歷也使他們的畫風十分接近。他們兩個經常以卡蜜兒夫人作為模特兒進行作畫，兩個人的畫風雖然接近，但也不完全相同。卡蜜兒夫人的綽約風姿在兩人筆下呈現出不一樣的美。雷諾瓦樂天的性格也讓他們在阿戎堆的日子增添了幾分活躍的色彩。很快，他們就完成了一套卡蜜兒夫人肖像的收藏集。

　　在憂患和苦難的日子裡，馬奈、雷諾瓦、莫內和卡蜜兒，他們四個人緊緊聯繫在了一起，建立了深厚的友誼。

　　共同的學習也讓莫內的境界更上了一層樓，達到了一種前所未有的光輝境界。

　　更加明亮豐富的色彩、更加調皮卻精確的筆觸、更加獨特又實際的手法，讓莫內的效果顯得異常突出。他常常和馬奈說：「我所追求的，不同於你那樣整體上低調但是卻有著很濃墨重彩的幾筆。我追求的是整體上的鮮明色彩，明亮的畫色就是我想表現的意境。」

　　在這個階段，他最為出名的就是〈阿讓特伊大橋〉。金黃的色調籠罩著水面，水面上靜靜停泊著幾艘小船。白色的帆反射著金色的陽光，映著水波的顏色，彷彿和畫面背景融為一體。天水一色，就像是從一整塊金色的壁紙中摳下的一樣。莫內在這個時期的畫中常常出現小船一類的東西，就像是他自己一樣，在狂闊的海洋或者河流中不斷地奮力向前劃著。雖然與天與海相比有些孤單，但是卻是自己奮鬥的寫照。他如同畫中一樣踏入了理想航道的方舟，逆著水流的方向不斷向前劃著，而前方，不是什麼避風港，而是一座通向藝術最高層的無限高塔。

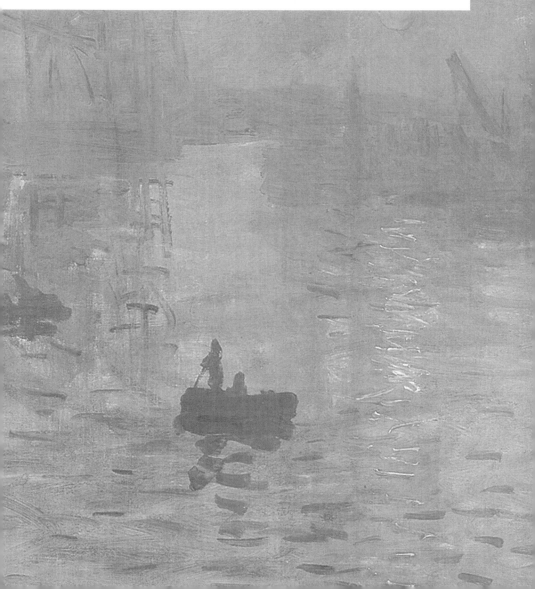

第 5 章　印象派最終的集會

一朵花的消逝

1875 年，新的一年。新的天氣、新的景色、新的嚮往。唯一不變的是莫內窮困的經濟處境，他開始了自己最為困難的一年。他開始被迫向各式各樣的人借錢，拮据度日。馬奈和雷諾瓦會時不時幫助他一下，但是這還遠遠不夠。雖然附近的肉舖和麵包店都很好可以賒帳，但是莫內從來沒還過，也開始不能賒帳了。一個畫家連吃飯都成問題了，還拿什麼來激發創作細胞？但是苦難還遠遠不只這些。

在小約安之後，卡蜜兒夫人又懷孕了。當她產下他們的次子之後，生活開始愈發地拮据。每天晚上，當莫內和卡蜜兒相擁入眠，他們總是會對困頓的生活有所期盼，但是總是充滿絕望。

「我們怎麼會落到如此地步？ 我們現在連吃東西的錢都快沒有了。」莫內懷抱著卡蜜兒，黯淡地說道。

「沒事，要看到希望。你看，我們的小兒子多漂亮啊！你的畫畫得那麼漂亮，一定能夠找到買家來換錢度日的。」卡蜜兒安慰自己的丈夫。

「總說會有希望會有希望，自從我們的小孩出來後，我們連生火的錢也沒有了。你現在剛生完孩子總是有病，我們也沒有辦法去看醫生。真是罪過啊！」

「你還有那麼多朋友幫你呢！總會有辦法的。你看，我

們當時剛在一起的時候，不也是這樣身無分文嗎？而且，當時你爸爸還總是阻撓我們的感情呢！你看，我們連那個時候都挺過來了，現在也沒理由撐不過去呀。」

「唉，」莫內嘆了一口氣道，「已經向馬奈和雷諾瓦要了很多次錢了，再這樣下去連我都快不好意思了。當初的美好現在怎麼會變成了這樣。我莫內也是一個大畫家啊，怎麼會如此落魄呢？」

「總會挺過去的，總會挺過去的……」在卡蜜兒的呢喃聲中他們沉沉睡去。

第二天，莫內就給自己的好友左拉寫信訴說自己的苦衷：「你現在能夠幫助我嗎我的朋友？我現在已經走投無路了，如果我明天不交出600法郎，我的所有，所有家具和畫作都將被拍賣，而我也不會剩下什麼了。我和妻子那時候只能露宿街頭了。我還沒有和妻子透露我現在的處境，因為她已經病成那樣，如果再知道這個消息的話會垮掉的。請寄給我200法郎讓我能夠度過苦難的日子。請務必不要向其他人透露我現在的處境，畢竟身處窮困就是一種罪過。」

但是，還未等莫內籌到錢給卡蜜兒夫人治病，她就猝然長逝了。命運沒有給這位夫人任何喘息的機會，貧苦和疾病折磨著這位夫人，最終奪去了她的生命。莫內守在自己妻子冰冷的屍體旁，不禁發出了一聲悲鳴。他輕輕撫著憔悴妻子

的臉龐，卡蜜兒此時的神情也沒有舒緩，依舊是一副愁眉不展的樣子，彷彿是要為接下來受到的苦難發愁。

　　淒慘的歲月在她本來俊俏的臉龐上刻下了難以撫平的傷痕，莫內注視著自己亡妻枯黃的臉，在黎明黯淡的光線下，終於流下了淚水。莫內心中此時除了酸楚，沒有其他的感情了。回想起當初美好的戀愛時光，回想起他們曾經走過的艱苦歲月，莫內此時能夠做的，只有緬懷。但是，他還捨不得就這樣放棄自己的妻子，他決定要給卡蜜兒最後畫一幅像，好把她的容顏永遠留存於世。

　　莫內仔細觀察著自己的妻子，此時她的靈魂應該已經上天堂了吧！那為什麼神情依舊這麼愁雲慘淡？難道是她在半路上還在跟死神作鬥爭？ 但是傻孩子，人都死了還怎麼能贏得過死神呢？此時的死神已經給卡蜜兒的臉上蒙上了一層灰黃色的紗，並隨著時間的推移不斷變化著顏色的深淺。這種顏色感覺難以用輪廓描述，這種色彩莫內從未見過。

　　「啊！我怎麼變成了這樣！我怎麼這樣成為了視覺的奴隸！明明對著的是自己的妻子，我怎麼可以只注意顏色的變化而不怎麼感覺到那麼悲傷！啊！我現在怎麼是這個樣子！」

　　此時的莫內對於色彩的追逐已經達到了走火入魔的境地，連夫人的遺像都被自己下意識地用色彩給分析了。此時

他的心頭一陣酸楚，他深刻感覺到自己已經成為追逐色彩的奴隸，畢生都將陷入這種無止境的追逐中無法回頭，就算腳上血跡斑斑也不能停下自己飛奔的腳步。此時所有的酸楚、糾結的內心和壓抑之情毫無保留地發洩了出來，淚水伴著嗚咽一併迸出。「蒼天！你為何要對我這樣！但是我絕對不會低頭！放心吧！我一定會打敗你！」

在難以言說的悲痛之情中，莫內完成了對亡妻的畫像，也完成了對於卡蜜兒最後的悼念。此時的他帶著兩個孩子，生活已經極其窮苦。但是他還是努力支撐著，支撐著這個不完整的家。

馬奈依舊很同情莫內，經常給莫內一些資助，好讓他和他的孩子能夠渡過難關。此時的莫內心中只有一個信念就是要把自己的畫，整個印象派發揚光大。理想的遠大和現實的殘酷有的時候讓人很迷茫，但是只有堅持到底的勇者才有登到最高峰的結果。而此時的莫內，就是要做那個堅持到底的勇者。

不只是莫內，西斯萊、雷諾瓦、德加等人也總是囊中羞澀。對於他們來說，填飽肚子有的時候比來一個靈感更加困難。他們很多時候只能夠靠親戚朋友的接濟才能勉強度日。日子就是這麼熬過來的，每一個印象派畫家都在承受著經濟上難言的痛苦。也許對於這些年輕的畫家，貧困之於他們就像苦難之於耶穌，都是要在極端的痛苦之後才會有新生。他

們每天翹首以盼的就是一個新的機會,一個能夠再次展現他
們的機會。雖然之前畫展恥辱的烙印已經深深印在了他們心
裡,但是他們不以為恥反以為榮,因為這種抨擊表示的是至
少他們受到了關注,總比一生都在庸碌中耗盡要好得多。這
些天真的想法支撐著他們走下去,並讓他們開始漸漸轉變了
描繪的景色。

〈日本女人〉(1876)

本來一開始這些畫家都是受到寫實派人們的影響，對於景物的選取一般都是自然景觀。可是在這個階段，這些印象派畫家開始追求光和影籠罩下的人間風貌，他們的畫中也出現了大街小巷的風景，甚至鐵路、工廠這種近代化的事物。這些人雖然身處煉獄，但是卻眷戀著滾滾紅塵，想著有朝一日也可以重新跳入紅塵中來，名利雙收。就連莫內也開始對蒸汽機車頭感興趣了，想著有機會一定要畫出那些噴薄出來的奔騰的蒸汽。近代化的思潮也在悄然影響著這些印象派畫家，他們也開始追求情感上的東西了。

奮鬥歲月

與一些評論家說的恰恰相反，這些印象派畫家不是只注重感覺的傢伙，他們更看重對於事物的情感。這種情感來源於對於色彩的充分理解與認識。印象派畫家們也在用飽含熱情和感情的畫筆抒發著對於大自然美的嚮往。

1876 年，丟朗・呂厄找到了莫內。莫內顯然十分驚愕這位故友的到來，但還是盡力用並不豐盛的晚餐招待了他。

呂厄到來的目的十分明確，就是要莫內再次舉辦畫展。

「你知道的，現在輿論對你們十分地不利。人們都看夠了你們的笑話，你們卻像縮頭烏龜一樣不出來，這樣一來不就更加讓別人抓住了你們不能正視自己的話柄麼！難道你就不

想挽回一些什麼嗎？」呂厄情緒激動地對莫內說道。

「但是你是知道的，我們的畫作從來就不會讓人們接受。這些寶貝們太超前了，不是現在的人們可以理解的。他們只喜歡畫得像的東西，人體素描也好、靜物也好，都是這些陳腐的玩意。我們也想挽回自己的名聲，但是太難了。」莫內憂心忡忡地說。

「不去做怎麼知道呢？ 你既然想要讓人們認識印象派，必要的代價還是要付的。否則哪有那麼容易的成功呢？ 來吧，再舉辦一次展覽，這次讓世人再看看你們的風貌！」

「可是展覽這種事情也不是說辦就辦的。上次我們籌錢辦印象派的展覽，已經很耗費大家的時間和金錢。現在我們這些窮光蛋完全不可能拿出錢來辦這種畫展的。」莫內很堅定。

呂厄這個時候情緒又激動了起來：「 所以就是錢的問題了嗎？沒關係的，我會出錢幫你們把展覽辦起來，只要你們到時候把自己的畫拿過去就可以了。相信這次的展覽一定會很成功的。你想，現在工業技術也在發展，人們都開始被迫接受新鮮事物了。印象派的畫也一定能夠被主流所接受的！」

「好吧，那你去聯繫一下其他的畫家吧。他們生活都很窘迫，如果真的可以辦成這樣的畫展，我們的生活可能會變好一些。」莫內開始有些期待第二次畫展了。

就這樣，在丟朗・呂厄的幫助和鼓勵下，莫內等人舉行了

印象派第二次畫展。這次全程都是在呂厄的畫廊裡，所有的花費也都是呂厄一個人承擔。即便如此，也有很多印象派畫家沒有來參展任何畫作，參加者降到了 19 人。但是這樣少的參加人數也沒有阻擋這次畫展產生的巨大影響。

莫內送出了 18 幅畫作參展，其中他為亡妻所作的那幅畫也在其中。畫中的窈窕少婦穿著日本的和服，和服上錦繡燦爛；她髮簪高聳，手上的摺扇置於胸前。頗有神祕的東方氣息。雖然人們還是不讚賞這些印象派的作品，但是意外的是這幅畫以 2000 法郎的高價售出，可能收藏家更在意的是這幅畫的留念價值吧。

和大部分印象派畫家預料的一樣，這次的畫展吸引的人比上一次還要少。人們好像已經看膩了這些「小丑的勾當」，不屑於再去給這些「壞孩子」一些機會。但是輿論似乎還是沒有放過這些人，報刊的評論還是那麼粗暴無禮。「在丟朗‧呂厄的畫店中，正開了一個所謂繪畫的展覽會。無辜的過路人為門面上裝飾著的旗幟所吸引，進去了，一幅殘酷的景象就呈現在他們驚慌失措的雙目中：五個或六個瘋子 —— 其中一個女人 —— 一群為野心所折磨的不幸的傢伙湊在一起展出他們的作品。他們善於自我滿足，在每一年沙龍開幕之前，以他們可恥的油畫和水彩畫反過來抗議那擁有許多偉大藝術家的輝煌的法蘭西畫派……我認識幾位這些令人膩煩的印象主義者。他們是可愛的極具信心的年輕人，他

們認真地幻想著他們已走上正路，這景像是可悲的。」

　　但是也並不是所有的人都是排斥這種印象派畫風的。

　　莫內等人的努力並沒有白費，沙龍美術也在嘗試著接受這些新奇的畫法了。一些思想開放的畫家看到了印象派對於光和影的追求，開始厭惡起平凡造作的學院派畫風了。他們在主流陣地上嘗試著把印象派的東西摻雜在學院派畫風裡，好讓迂腐的人們可以接受印象派對於光線的改革。於是，這次後驅者發明了一種混合藝術，構思用的是學院派的思維、而表現則是印象派的方式。他們看到了學院派的垂垂老矣，也明白印象派的勃勃生機，這種方式與其說是一種畫法上的創新，倒不如說是一種權衡之舉：一方面拯救即將枯死但是卻仍占很大比例的學院派，另一方面則是把印象派的東西發揚光大。

　　但是機會不是留給這些膽小懦弱的後來者，他們對於兩種藝術方式的結合併沒有挽救哪一方，反而給自己掘了一塊墳墓。不過托他們之福，在這次畫展之後印象派的聲望愈來愈高。這無疑是第二次畫展帶給他們的好事情。但是公眾長期的冷落和長時間枯燥無味的探索讓一些印象派畫家選擇了離開。失去了興趣的他們開始尋找「自己的路」了。

　　德加，一個曾經受過專業的學院派訓練的畫家，曾經叛逃學院派陣地，現在又要叛逃印象派的陣地了。他厭倦了無止境的戶外作畫，開始用印象派表現光的手法在室內畫人體。

保羅‧塞尚（1839 － 1906）法國著名畫家，是後期印象派的主將，從 19 世紀末便被推崇為「新藝術之父」。作為現代藝術的先驅，西方現代畫家稱他為「現代藝術之父」或「現代繪畫之父」。他對物體體積感的追求和表現，為「立體派」開啟了思路；他重視色彩視覺的真實性，其「客觀地」觀察自然色彩的獨特性大大區別於以往的「理智地」或「主觀地」觀察自然色彩的畫家。

塞尚脫離了這些印象畫家，繼續給沙龍寄自己的作品。他不想追求那些印象派畫家一味追求的轉瞬即逝的光影，開始下決心要尋找持久的東西。於是他逃離到自己的故鄉埃克斯，希望能夠終身獻身於自己的事業。

就連雷諾瓦，莫內情同手足的兄弟，也開始對自己的前途感到迷茫。他覺得自己的印象派之路走到了盡頭，不可能再繼續走下去了，只能換一條道路。他開始放棄對於顏色的探究，轉而用線來表現事物。就算一路上的坎坷比之前更多，但是他也不會再回頭了，對於他來說，印象派已經死掉了。

隊友的消失讓莫內心中泛起的不僅是酸楚，還有煩惱。

但是莫內並沒有因此沮喪而不前進，反而開始了快馬加鞭的進程。1876 年是莫內繪畫高產的一年，在這一年他畫了平生相當精彩的幾幅畫。因為他還想著把印象派發揚光大。

雖然現在印象派日漸衰落，但是還是不斷有新鮮的血液

注入。讓人們驚異的是，莫內不再去荒郊野嶺去探尋不切實際的光影畫作，反而開始追求新的繪畫對象。與叛逃的那些人不同，莫內並沒有認為印象派的畫法走到了山窮水盡的地步，他認為不應該去轉而研究其他的東西。顏色還沒有完全被看透，人們的視覺還不是那麼的清晰。於是莫內開始改變自己繪畫的對象。

> 　　愛德加·竇加（1834 － 1917）印象派重要畫家。他出生於金融資本家的家庭。他的祖父是個畫家，因此他從小就生長在一個非常關心藝術的家庭中。

　　莫內首先想到的是，隨著近代化的推進，大工業機械已經遍及全國。尤其是火車這種東西更是讓保守的人們感到無所適從。於是莫內想：「既然火車和印象派都是新興的不受待見的新事物，那就可以去畫一些火車及沿途的風景，這樣一來就可以從新的事物中鍛鍊對於顏色的更深刻的理解和印象。」而且，莫內還考慮到當年他已經畫過蒸汽機車，自己對於這些類似於霧的研究十分著迷。倫敦的霧讓他看到了霧是有顏色的；蒸汽機車讓他看到了霧是有力量的。而他現在要繼續他對於「霧」這種題材的不懈努力。火車頭在陽光下噴出的水氣在光的映射下產生出來的絕妙效果不正是他所追求的嗎？ 於是他跑遍了巴黎聖拉扎爾火車站的每一個角落，

妄圖揪出一個好的角度來表現火車進站和離站的場景。那時候莫內幾乎一貧如洗，有幾次進入車站還被人以為是要飯的而被趕了出去。但是莫內並沒有氣餒，相反他穿上了自己最好的一身衣服來和車站總監說明他想給車站畫幾幅畫的想法。出乎他意料的是，車站總監並沒有為難他，反而十分高興。他認為這是給車站做廣告的大好時機。總監指使部下清掃了月臺，打掃乾淨火車的外壁，然後還讓所有火車停駛並加滿了煤。加滿煤的火車頓時就「嗚」的一聲噴出了濃煙和蒸汽。莫內激動地要昏過去了！這不正是他夢寐以求的感覺嗎！於是他把這個表現車站繁榮的景象畫了出來。有了總監的幫助，莫內在聖拉扎爾火車站逗留了好長一段時間，終於完成了 7 幅關於這個美妙地方的畫作。

1877 年，在莫內的努力和丟朗·呂厄的幫助下，第三次印象主義展覽會開始舉辦了。雖然有很多人離開了印象主義的陣營，但是還有一些新的參加者加入展覽。這次的展覽沒有在丟朗·呂厄的畫廊，而是在附近租了一個較大的展覽廳來展出 241 幅作品。由於參加人數較少，每個畫家都交出了比之前多很多的作品。莫內也交出了 30 幅作品作為展覽品，其中就有那 7 幅表現聖拉扎爾車站的畫作。

這次的展覽贏得的輿論似乎比上兩次都少得多，公眾已經完全習慣了這些「小丑們」拙劣的展現方式。參觀者也厭

倦了這種「無聊的畫作」，只有報紙雜誌還在樂此不疲地重複著之前的諷刺和批評。這次的展覽讓很多人都喪失了對於印象派最後的希望和期待。

就此，印象派在巴黎完全聲名狼藉了。不僅公眾對於印象派的畫作喪失了信心，連他們自己也無法正視這種失敗。曾經要好的幾個朋友都開始離他們而去，並且公然拒絕他們的求助。現在的印象派，已經如同一盤散沙，再也不能團結起來做什麼事情了。

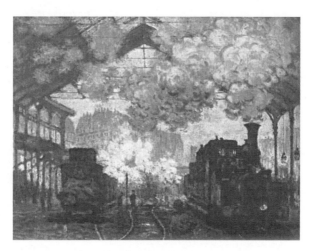

〈聖拉扎爾火車站〉

少了朋友的幫助，莫內的生活更加困苦。生活貧困的他不得不種些山芋、地瓜來充飢。他在啃地瓜的時候常常在想：「我們為什麼會這麼失敗，沒有人欣賞我們的畫嗎？難道是

我們的畫不夠精彩嗎？絕對不是的，我們每個人都受到了長時間戶外作畫的訓練，對於顏色和陰影的調和也十分地嫻熟，畫作看起來也是非常漂亮。這些還不夠嗎？這些最本初的意象還不夠吸引人們的嗎？哼！難道就非得是人們喜歡的才是好藝術？不是的！一定不是的！」

現在的莫內，只能用一句懷才不遇來表達了。

印象派的衰落

雖然莫內的生活從來沒有好轉，但是期間也有人對他伸出援助之手。當時巴黎歌劇院一名男中音歌唱家富爾就很熱情地支持莫內。為了緩解他的經濟問題，他向莫內買了許多畫。莫內一開始非常感激這個歌唱家，但是直到有一天，歌唱家在參觀莫內的畫時向莫內問道：「這幅畫叫做什麼？」

「哦，這是我在前幾年創作的〈印象・日出〉，在第一次印象派畫展上展出過。這是我最為得意的一幅畫作。」

「這樣啊。那你不覺得這幅畫的顏色太過於單薄了嗎？你回去重新補上些顏色吧！」富爾對莫內要求道。

「不，先生。這幅畫是我最初的印象，不能夠在後面修改。而且，您的修改意見並沒有任何道理。」莫內拒絕得很乾脆。

「哼！我是買家！你居然拒絕我？你如果不照我說的修

改休想我再買你一幅畫！」

　　但莫內還是很強硬地拒絕了。就這樣，莫內重新回到了因沒錢而居無定所的日子。不過最後還是靠朋友暫時安頓了下來。馬奈幫助他在塞納河邊的維特依定居了下來。

　　這樣一住就是好長時間。維特依離巴黎十分遠，也更為空曠。平原村落的景色給了莫內更多靈感和清寂，也讓莫內有更多的時間來仔細研磨自己的筆觸。在這個時期，莫內的筆法更加成熟。他注意到自然界由於光的擴散而讓陰暗部分也有光線的顫動。這種顫動比明亮的光斑顫動更加難以表現，而且如果不加多碎筆觸的數量很難表現出來。所以莫內開始了對自己的嚴格訓練。

　　隆冬臘月，莫內漫步在維特依的雪景裡，河水結冰的並不多，冰塊隨著河水流下。冰塊和河水反射著陽光的樣子讓莫內看到了不一樣的風景，河水和冰塊間的對比給了莫內新的思路。莫內開始把畫板架在了河邊來開始思索這裡的畫法，最終畫成了〈謝努河的解凍〉一畫。

　　後來，莫內回到了諾曼底，從考克斯一直畫到布列塔尼的貝寧島，產出極高。但是沒過多久，他就發現自己又沒有錢了，沒有錢來買畫布和顏色。但是在這一圈旅行之後他卻養成了更加成熟的筆觸。弧形的筆觸帶來了顏色不同的水面光線閃動的樣子，不斷變化的筆觸大小和顏色，讓他的畫顯得更加明白。

　　冬去春來，1878 年 3 月底，一些印象派主義者集會到巴黎，決定舉辦第四次畫展。但是這批人裡面沒有莫內。因為莫內實在是太窮了，都沒有錢離開維特依前往巴黎。於是，莫內給凱伊波特寫信讓他照料畫展的一切事物：從收藏家中把畫借出來，裝框維護。並且，凱伊波特還不斷鼓勵那些快要喪失勇氣的年輕人。但是，衰落是不可避免的，這次的參展者只有區區 15 人。莫內的朋友們，塞尚、西斯萊和雷諾瓦，都沒有參加。為了讓這次的畫展沒有那麼的寒酸，大家都盡可能多地把自己的畫展出來。光是莫內一個人就拿出了 29 幅畫。

　　出乎大家意料的是，這次的畫展得到了比之前幾次更多的正面效應，而且還有了不菲的收入。僅僅第一天他們就賣了 400 法郎，最後一個月之後，凱伊波特興奮地向世人宣布，他們的畫展得到了 10,000 多法郎，就算除去支出，他們還有 6,000 多法郎。每個參加的印象派畫家都分到了 439 法郎。這筆錢對於莫內來說又是一筆救命錢，給了困頓中的莫內又一絲希望。

　　但是希望不常有。雖然這次的畫展還算成功，但是朋友們的離去還是讓莫內十分傷心。而且，一些人的離去並沒有讓他們困頓，反而回到了主流的畫壇之上。新的沙龍在印象派畫展之後舉辦，令人意外的是雷諾瓦入選了。他畫了一幅〈夏潘提埃夫人〉，其中畫了夏潘提埃夫人和她的兩個女

兒。人們從雷諾瓦的這幅畫中並沒有看出任何印象派的影子，也沒有往常雷諾瓦的歡快，反倒是充滿了莊嚴肅穆。但是曾經的批評家們對雷諾瓦的這幅畫卻是一致地讚賞，都開始認為雷諾瓦已經可以在沙龍佔有一席之地了。

夏潘提埃夫人走到沙龍展廳，看到自己的肖像被掛到了牆壁中間的一個很顯眼的位置，不禁露出了笑容。就連雷諾瓦也知道，他的入選和夏潘提埃夫人的影響力是分不開的。如果沒有夏潘提埃夫人的威望，他想單憑一幅人的畫像是不能入選這麼「高尚」的場合的。

此時的莫內無疑是心理矛盾的。他看到了雷諾瓦的成功，也明白自己的失敗。雷諾瓦開始被主流畫界所接受，西斯萊和塞尚也開始重新走入主流。只有莫內一個人苦苦支撐著印象派。這個破碎的集團會不會已經不會再有什麼起色了？ 他現在甚至開始懷疑自己的做法是否依舊正確依舊有意義。作為畫展的創始人，和沙龍的評審委員作對抗就是他們的信條。但是在沙龍外面幾乎沒有人取得成功，他所作的鬥爭也毫無結果。難道就這樣任由這個集團破裂嗎？ 20 年啊，20 年的辛苦操勞沒有得到上天的青睞，反而讓他丟失掉了最初的一些重要的友情。他深刻覺得自己不能再這樣背離人們的尊重來試圖進行鬥爭了，沙龍外不是一個可以鬥爭的地方。萬不得已的時候，他還是要回到沙龍，用自己的畫來和那些老頑固們對抗！

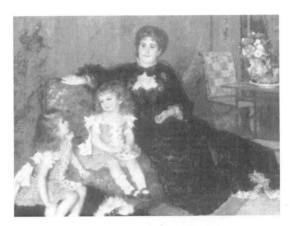

〈 夏潘提埃夫人及孩子 〉

　　於是莫內就這樣決定，一定要以自己的方式來完成對印象派最後的救贖。

　　沙龍對於他來說是虎穴，但是不入虎穴焉得虎子？沒有犧牲和冒險，一味地在遠處放毫無殺傷力的箭有什麼作用？還是要靠自己的實力來奪取沙龍的一席之地，來沙龍豎起曾經被唾棄的印象主義大旗，讓印象主義之光照亮整個沙龍。

　　就這樣，莫內決定 1880 年要送去沙龍兩幅油畫進行評審。但是這樣的冒險終歸是有風險的，因為當初大家一起在與官方沙龍抗爭的時候，是很鄙視官方沙龍的。沙龍在這些印象派小夥子心中就是專制腐朽的存在。但莫內現在的表現無疑讓大家大跌眼鏡，德加甚至開始公開譴責莫內向官方的妥協，並拒絕了與莫內的任何聯繫。但是，有誰能理解莫內的苦心呢？就這樣，現在依舊堅守在印象派陣地裡的只有畢

129

沙羅、凱伊波特和魯阿爾等區區幾個人了。塞尚、雷諾瓦、西斯萊和莫內的離去，無疑讓這個團體失去了領導。為了和沙龍對著幹，他們在 1880 年也舉行了第五次印象主義畫展，但是已經名不副實了。就此，「印象主義」這盤散沙終於開始分崩離析。

左拉說：「印象主義集團已經解體。」確實是這樣，這個團體再也不是之前那些每天互幫互助，齊心協力改變當今畫壇狀況的年輕人了。他們開始怯懦、開始妥協、開始厭倦、開始互相攻擊。他們引起的大範圍的震動就如同炸彈一樣，「嘣」的一聲，引起了人們的廣泛注意，但是之後就又恢復到寂寥無聲。冷淡，已經是現在給這些印象派畫家們最後的態度了。

印象主義的破滅

當印象主義的聲音在自己的畫展中漸漸衰退了之後，他們在沙龍也沒有取得應該有的成就。本來莫內的「小算盤」打的是透過官方沙龍來改善民眾的審美單一性，更好地擴大印象派在藝術界的地位。可是天不由人，莫內送去沙龍參展的兩幅畫都被拒絕了。莫內對此表示了憤慨，於是在稍後幾個月舉辦了自己的個人畫展向沙龍示威。

就在這次個人畫展上，人們很感興趣莫內作為一個印象主義先驅者的改變。當記者們問他：「你是否還是一個印象

主義者呢？還是你現在已經終止作為一個印象主義者所以才參加的沙龍呢？」莫內很嚴肅地說：「我還是一個印象主義者，並且永遠是一個印象主義者。我覺得我能夠站在這裡是對我態度最好的說明：我依舊在反沙龍。但是畢竟和我志同道合的人太少了，所以我並不認為在現在印象主義那個圈子裡能夠找到一起奮鬥的傢伙。現在那裡與其說是一個大的團體，倒不如說是一個俱樂部，阿貓阿狗都能加入其中。

「我依舊是一個印象主義者。和德加、雷諾瓦不同，我並沒有叛離印象主義的方向。對於我來說，找到一個發揚印象主義的方式很重要，不應該把沙龍和反印象主義聯繫在一起。為了讓印象派發揚光大，沒有一些極端的手段是不行的。」

莫內表現出自己強硬的態度，也讓德加等鄙視莫內行為的人開始對他有了改觀。終於，事情有了轉機。1881 年的官方沙龍發生了重要的變化，政府放棄了自己的監督，轉而成立了一個美術家協會進行組織。而之前每個入選過沙龍的人們都能夠得到評審資格。無疑，這和莫內、雷諾阿等印象派的加入是密不可分的。頑固的藝術界終於開始瓦解，新的時代向每個畫家在召喚。

這樣一來，沙龍又有了誘惑力，重新把那些新派的畫家們又召集了起來。與此同時，莫內在畫展之後名聲大噪，在

維特依找到了一群為數不多但是很可靠的收藏家和支持者，丟朗·呂厄又開始支持莫內了，並從 1881 年開始固定收購莫內的作品。對於莫內來說，這是一件好的不能再好的事情 —— 他終於開始擺脫經濟上的困擾了。

1882 年是莫內多產的一年，他沿著諾曼底海岸一路旅行，在瓦洪杰維勒海岸找到了靈感，並在這裡畫了不少的風景畫。但是這一年莫內的畫明顯有陰沉的顏色，這不禁讓人猜想他是不是在畫中寄託了對卡蜜兒沉痛的哀思。

1883 年 4 月，莫內搬到了吉維尼，開始尋求與世隔絕的寧靜生活。這裡有著莫內最喜愛的美景，還有自己的夢想陪著自己。他在這裡畫了許多的風景畫，〈艾特達的日落〉、〈伊翠特的曼門〉都是當時的作品。他在自己的日記裡曾經寫道：「我太高興了，吉維尼真是一個絕美的地方，令我著迷不已……」儘管這里美景十分吸引人，他還是離開了吉維尼去尋找一些新的東西。於是在同年的 12 月，莫內和雷諾瓦一塊到亞速海岸共同旅行，來試圖尋找新的畫旨。

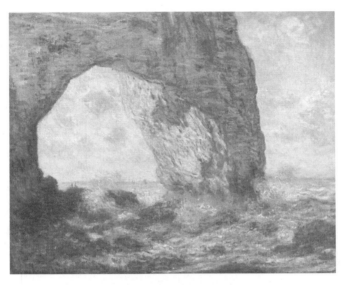

〈伊翠特的曼門〉

　　很快，莫內就被地中海的景色所傾倒，開始著迷於那種美好的桃紅色的落日和藍色的海洋。與此同時，印象派第六次和第七次的畫展莫內並沒有參加，他已經對這個集團失去了信心，相比之下，他更想把自己的風格發揚出來。

　　於是在短暫的旅行結束後，莫內又孤身一人去了地中海。

　　在莫內留給丟朗·呂厄的信中說道：「我這次之所以沒有和雷諾瓦一起來的原因是，我不想讓任何人打擾我的工作了。和雷諾瓦的旅行固然很愉快，但是卻會影響我們彼此的進程。我始終堅信，藝術家在孤獨中才能悟到藝術的真諦。所以，務必保密我這次的行程。」

　　莫內開始有意識地疏遠了其他印象派的畫家，他知道現在的畫家已經不是從前那個可以互相學習有著共通之處的小團體了。畫家們之間的隔閡不只是人與人之間的差異，而且是繪畫理念的差別。他們開始拋棄從前共同尋找到的東西，轉而用自己的眼光審視問題，發揚自己的風格。就在莫內遠途旅行的過程中，雷諾瓦為了尋找屬於自己的畫風也開始了無盡的探索。他把眼光轉向了博物館，悟到了一個道理：「印象派的人們在作畫的時候，總是太過於注重光線的表現，從而忘記了繪畫的構圖本質。這樣一來就會畫出比較符合感覺的油畫，但是從大眾審美的角度來看，這樣的畫法是不美的。應該對之前過於隨意的嘗試進行一下約束。」

> 　　吉維尼位於巴黎正西方向 70 公里的上諾曼底省，在塞納河谷的一個小山坡上，周圍是蔥鬱的樹林和碧綠的草場，村前是一片略有傾斜的開闊地，一直延伸到塞納河邊。

　　於是，雷諾瓦和西斯萊開始把顏色限制在了輪廓裡，運用更好的構圖方式來表現自己的畫面。他們開始偏執到每個樹葉都要先用鋼筆勾出輪廓來再上色。

　　莫內在旅途中先是拜訪了在艾斯塔克港灣工作的塞尚之後，又到了義大利的瑞維耶拉停留了數月，在海邊創作了一系列同題材的風景畫。題材上的創新讓莫內也愈發地明白了

自己的前路，不斷地嘗試也讓莫內明白了年輕時的大膽會帶給他多大的好處。印象主義是莫內一手創建的，他也要眼睜睜看著它毀掉。

1886 年，第八次印象派聯合畫展如期舉辦。這次的畫展引進了兩個新人，保羅‧西涅克和喬治‧修拉。他們都是莫內的狂熱崇拜者，可是他們的崇拜有了一點變味的感覺。本來是對於莫內的狂熱才把他們引入了印象派的大門，但是他們在研究過程中受了近代科學發展的影響，忠實地相信一切「感覺」都是有物理機制的。他們研究光學，研究莫內的油畫，研究一切印象派表現的東西，然後把這些表現手法量化，就連每一個點應該點在哪裡都做了相應的計算。這種「科學化」的印象派無疑觸動了莫內。莫內對這種方式十分地不滿：「不去思索光的效果，卻把觀察到的東西完全轉化為嚴密經營過的色點，這是多麼的幼稚！直覺不能被科學代替，純技術的方法是對自然的褻瀆！」不僅是莫內，雷諾瓦、凱伊波特等人都對此表示憤慨。但是現在的聯合畫展負責人畢沙羅卻很看好這種量化後的印象派，並稱他們是「印象派復興的曙光」。莫內一怒之下，撤走了他在聯合畫展的所有作品，從此不再和所謂的印象派來往。

就在第八次聯合畫展之後，莫內看到了印象派最後的夕陽。《1886 年時的印象派》是修拉的朋友出版的一個小冊

子，裡面宣稱印象主義已經被修拉的新風格代替了，現在開始是新的紀元，「新印象派」的時代到來了。但是，莫內不僅沒有看到新的時代，反而目睹了舊的時代的終結。

就這樣，格萊爾畫室，沙龍，楓丹白露森林，烈士啤酒店，蓋爾波艾斯咖啡館，這些同印象派的誕生密不可分的東西，就跟著印象派，被封印在了深深的湖水裡。

另一個女人和另一個莫內

1866 年，丟朗・呂厄不顧莫內的勸阻，毅然遠赴美國，在紐約最繁華的地方開了一次印象派的畫展。「巴黎印象派畫家與色粉筆畫」，這是展覽的主題，也是吸引觀眾的噱頭。果不其然，美國的民眾似乎對歐洲尤其是法國的藝術特別感興趣。同根同祖的他們往往讓從歐洲漂洋過海來的繪畫顯得很有吸引力。美國作為一個移民國家，在對待藝術的態度上也和對待國民的態度是相同的，顯得很包容和多元化。美國的評論家們沒有做出嘲笑的態度，而是很誠懇地去了解畫中的意義。

美國評論界說：「我們能夠看到畫家們是抱著很確定的意圖在創作，他們超出了規則之外，所以不注意規則；他們不會去計較小的真實，而是把表現放到了第一位。」這是印象派在藝術界獲得的最中肯的評價，也是印象派在世界成名的第一步。

丟朗・呂厄感受到了印象派的發展潛力，又在歐洲許多國家辦了印象派的展覽，取得了很輝煌的成就。當德國人開始對印象派的表現能力嘖嘖稱奇的時候，法國公眾依舊不知道印象派的那些人在世界上掀起了多大的軒然大波。

這些展覽也讓莫內、雷諾瓦等人在國際藝術界取得了舉足輕重的地位。

但是與此同時，莫內也沒有忘了繼續創作。就是在 1886 年，莫內創作出了他人生中較有名氣的一幅人像畫〈打傘的女人〉。這幅畫的模特兒是一個叫做蘇珊娜的女生。

而這個女生，當莫內的模特兒已經很久了。

蘇珊娜是愛麗絲・歐希德和其前夫的孩子。愛麗絲的前夫曾經是莫內的支持者，資助了莫內的一些繪畫創作，但是在之後不小心破產了，從此妻離子散。於是愛麗絲就和莫內住在了一起，過著「非法同居」的日子。更讓人大跌眼鏡的是，就在卡蜜兒撒手人寰之前的日子裡，莫內還在和愛麗絲同居。

雖然莫內深愛的人是卡蜜兒，但是不可否認的是愛麗絲是莫內的知交，也算得上是紅顏知己。愛麗絲與莫內的關係讓旁人思索不透。莫內的朋友們也不知道莫內究竟有多愛卡蜜兒，也不知道愛麗絲有多愛莫內。他們知道的只是，無論是哪一種關係，都是兩個人的感情。同為藝術家的朋友們明白這種感情的維繫對於莫內的重要性，所以也沒有人譴責莫內的濫情和愛麗絲的不忠。

　　1886 年之後，印象派的藝術家們開始互不關心其他人的進度，轉而享受自己的小小的成功。莫內也由於受到了穩定的資助，生活逐漸好轉，在吉維尼買下了粉紅小屋。

　　和愛麗絲共處的日子無疑是比和卡蜜兒相處的日子快樂的。

　　經濟上的好轉和生活上的愜意讓莫內開始了幸福的生活，同時他也在吉維尼開始練習人物與外景相配的繪畫。

　　但是讓人奇怪的是，莫內並不經常幫愛麗絲畫像，反倒是經常以蘇珊娜為模特兒進行繪畫。這種待遇明顯和卡蜜兒不同，一方面是卡蜜兒比愛麗絲要漂亮許多，另一方面莫內還是害怕世俗給他們太大的壓力，所以不敢給愛麗絲畫像。

　　在莫內去義大利遠遊的時候，他曾經給愛麗絲寫過一封信。

　　「花園裡還有花嗎？ 我希望在我回來的時候花園還有菊花。如果結霜了，就用菊花做成美麗的花束吧！我愛你，愛麗絲。在離開你的這段日子尤其想你。如果可以的話，我們選擇結婚吧！」

　　愛麗絲喜極而泣，她等這一天已經等了好久。她如此深愛著莫內，以至於在莫內還在為卡蜜兒的死傷心的時候，是她陪在他身邊；在莫內經歷了經濟上的極大困難時，是她陪在他身邊；在莫內生活終於有點起色，開始隱居繪畫的時候，

是她陪在他身邊。而這一切，都因一句「我們結婚吧！」而變得值得了。

　　終於，在 1892 年，莫內與愛麗絲再婚，結束了長達 13 年的愛情長跑。對於愛麗絲來說，她終於可以名正言順地陪在莫內身旁，陪莫內走過剩下的所有屬於他們的日子。

　　在吉維尼的日子可能是莫內一生中最幸福的日子了。

　　這裡不僅有如畫美景，還有自己心愛的女人陪在身邊，當然還有小約安和蘇珊娜。一家人過著隱居郊外的好生活。

　　在給丟朗・呂厄的信中莫內寫道：「這裡很好，我十分滿意。只要能夠安定下來，我就能畫出很好的畫。在這個地方我不是一個人，但是我依舊感覺孤獨。這種孤獨能給我最好的心靈體驗，讓我能夠正視自己眼前的景色，能夠正視自己手中的筆。相比之下，我還是更喜歡這種田園生活。雖不像巴黎那種大城市能夠給人以繁華的感覺，但是卻處處有素材可以寫生。這些美景督促我每天都要忙碌著去找更加入畫的美景，也讓我曾經一時浮躁的心靜了下來。我決定再在我家周圍租用一些果園和菜園，這樣也許生活會更加像生活。」

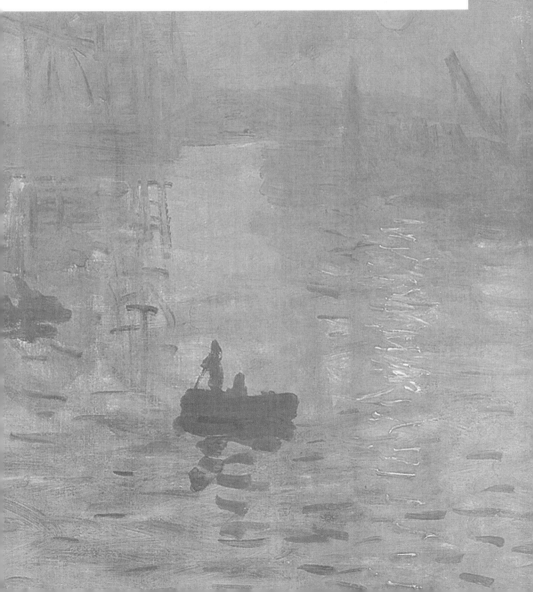

第 6 章　晚年的池塘睡蓮

光影下的草堆

隨著莫內的出名，他的畫也變得炙手可熱了起來。1887年，巴黎的「布索與瓦拉索畫店」買下了莫內所有後期的作品，並且以高價毫無困難地賣了出去。一時間，莫內所處的巴黎也變得和當年「洛陽紙貴」一般。連莫內都開始不習慣這種大名聲了。

1889 年，為紀念法國大革命 100 週年，莫內決定和羅丹兩個人聯合在喬治·帕蒂陳列館內組織一次單獨展覽。莫內很看重這次展覽，決定以此為契機向更多的人展示自己的繪畫。於是他把自己 1864 年到 1889 年中所有 66 件作品都拿來展出。毫無疑問，這次的展覽對於兩位藝術家來說都是事業上的大轉折，莫內用自己的努力和奮鬥終於征服了大眾，征服了所有曾經看不起印象派的人。現在，他以「印象派之父」的名號屹立於世，傲然地聽著人們的讚賞和誇獎，就如同當年那個 15 歲的小莫內聽著大人們對於他的溢美之詞一樣。但是事業上的成功卻沒有給這位大藝術家快意人心的感覺，反而覺得這個喧囂的大城市不是自己安身立命之所。所以為了自己對於孤獨的迫切需要和想要逃離大城市的壓抑，莫內終於又拖家帶口回到了吉維尼，這個讓他真正感受到什麼是美景的地方。

在吉維尼，莫內常常感嘆：「要是我出生之後就是個瞎子

就好了，然後突然復明，這樣一來我就不能分辨眼前看到的是什麼東西，作出來的畫也一定是保留了我所有的印象了。但是可惜的是我不是瞎子啊，這樣無論我再怎麼磨礪，畫出來的東西還是會有我的主觀意識：我知道那是樹，知道那是草，知道那是卡蜜兒，教我怎麼完全只憑印象呢？」

法國大革命，是 1789 年在法國爆發的資產階級革命，統治法國多個世紀的君主制封建制度在三年內土崩瓦解。法國在這段時期經歷著一個史詩式的轉變：過往的封建、貴族和宗教特權不斷受到自由主義政治組織及上街抗議的民眾的衝擊，舊的觀念逐漸被全新的天賦人權、三權分立等的民主思想所取代。

經過籌劃，莫內租了一個帶有果園和菜園的小庭院，來安頓自己的妻兒以及傭人。經濟上還不是特別富裕的他要養得起這樣一個大家庭還是有點吃緊的，所以莫內更加努力作畫了。他想的是：「反正現在已然出名，我畫的畫肯定能夠找到買主，所以多畫一些來補貼家用也未嘗不可。」這段時間的大量習作，也讓莫內在藝術主題的選擇和技法上的探索更加出彩。

在吉維尼，莫內沒有一個固定的畫室，常常是走到哪兒畫到哪兒。但是他有一個固定的工作室來供他欣賞並修改自己的畫作。這個地方與其說是工作室，倒不如說是牛棚，因

為太過於簡陋，讓他的朋友們在看望他的時候都以為只是個廢棄的什麼建築。室內沒有地板，就僅僅是泥土地，和牛棚的最大差別可能就是他給這個建築物裝了一扇大門。室內沒有任何的裝飾物，有的只是一個畫架而已，還有就是四周木板的不規則突起和地上零星的枯草。朋友們來看望莫內的時候，常常會看到一個年過半百的老頭，叼著菸斗注視著自己的畫作，彷彿恨不得要鑽進去找到一絲瑕疵似的。一雙清澈的眼睛，透露出來的是經歷過無數風霜之後的淡然。連朋友們都開始覺得，莫內變了，莫內變得不像是那個只為了自己的痛快而不去想其他人的人了；莫內變得不再是把繪畫看得比家庭還要重要的人了；莫內再也不是那個豪情萬丈的男人，但是他經歷過的事情卻讓他更加睿智與成熟。

　　雖然沉穩了許多，但莫內的心還是野的。他租了當地的一個糧倉，每當天氣好的時候，就從這裡出發去找可以繪畫的場景：大多時候是河水之類的景色，因為莫內畢竟和水還是有著很深的淵源的。甚至到後來，莫內買了四個遊艇，把它們拼了起來，搭建成一個流動的平臺，這樣一來他就可以在這個流動平臺上作畫。順著河流的流動，莫內看到了許多在岸邊看不到的構圖。當他看夠了這些景色，又開始探索更遠的地方。莫內沿著塞納河畫了一圈，覺得不過癮，又跑到河對岸山丘地帶去畫些山地景色。野性的血液流淌在莫內每

一個毛孔裡，深深呼喚著莫內走向更遠的地方。但是再野的心也有疲倦的一天，當莫內發現自己的探險已經不足以帶給他足夠的題材來進行作畫之後，他靜了下來，發掘了另一種作畫方式。

莫內五十多歲時，由於地方有了通行稅政策，讓四處遊走的莫內不得不放棄了他的冒險，轉而安靜地待在家裡去尋找更好的以及更「便宜」的作畫方式。終於，他找到了。他開始把自己限制在同一地點，在不同的時間進行多次寫生。這樣一來不僅能夠表現他對於時間上的印象性，更能夠多產出一些畫作來補貼家用。這種組畫形式成為莫內晚年的首選，代替了過去一幅一題材的寫生。

靈感總是在不經意間迸發出來。1888 年秋，金黃色的麥子被勤勞的農民收割之後，枯黃的草桿被人們綁起來堆成堆。莫內在一旁觀看著，突然看到了一種神奇的光線靈感。於是他趕緊讓蘇珊娜拿來畫布，將這一瞬間的感覺表現出來。但是他發現這一瞬間過去之後，又是另一瞬間的感覺。雖然只是細小的光線差異，但卻給了莫內不一樣的感受。隨著時間的推移，莫內已經感覺到了幾十種不同的感覺，他也畫出了這幾十種不同的麥堆。但是瞬間的感覺用筆來表述的話太過於倉促了，雖然他一天就起草了幾十個草堆，但是卻沒有一個能夠完成。於是他選擇了等待。

　　第二天，他守在同樣的麥堆同樣的角度下，等待著同樣光線帶給他同樣的感覺。於是，那個時刻來了，緊接著是下一個、再下一個。莫內不斷轉換著畫布，執著地想把昨天的光感表現出來。朋友在參觀的時候問他，為什麼不一口氣直接把一幅畫畫完？ 莫內很淡定地說道：「我現在畫的麥堆是我現在感受到的，如果一直只畫一幅畫的話，我怎麼能夠保證自己的畫是完全體現了自己的印象呢？」

　　於是用這種對於瞬間印象的執著，莫內完成了自己最有名的一組畫〈乾草堆〉。

永遠存在的光

　　當組畫〈乾草堆〉完成的時候，連莫內自己都有點無法相信自己的眼睛。這些畫完全就像是有事件關聯一樣。畫面上的落日，恰如其分地照在兩面粗糙的麥堆上，和黃色背景形成了鮮明的對比。細小的筆觸和明亮的色彩讓麥堆邊緣泛起了紅光。麥堆此刻彷彿就是有聖靈一樣，代表著農民對於豐收的理想，代表著辛苦的勞動人民在烈日的曝曬之後得到的獎賞。瞬間的感覺基礎讓莫內領悟了他這輩子追求的真諦，從此他不再只是一個對大自然會付出無限感情的人了，而是真正懂得用色彩完成對於美的詮釋。

　　之後，莫內又看到了吉維尼附近的利梅茲的池塘邊上有著幾棵白楊。這些白楊在太陽的照射下顯得特別高大威猛。

於是在池塘附近，莫內又架起了畫架，開始了新的一組畫。但是在繪畫的某一天，有一個砍柴人走到了池塘邊，拿起斧頭就要向白楊下手。莫內大驚失色，趕忙問砍柴人這是怎麼回事。原來這幾棵樹已經被賣掉了，所以柴商才會來把樹砍掉。這樣一來莫內就沒有辦法去作畫了，於是他決定先付錢給這個柴商，讓他晚一些把樹砍掉，這樣就可以順利把它完成了。

當他把〈白楊樹〉組畫完成之後，他聯繫了丟朗‧呂厄，要去他那裡展覽一些近期的畫來補貼家用。於是他畫的〈乾草堆〉，在展出後的三天內，就以每幅4000法郎的價格都賣了出去。連一向對莫內極有信心的呂厄也對莫內的畫的受歡迎程度感到震撼！後來，呂厄對朋友們說：「果然如跟我先前說的那樣，莫內已經引導了印象派的道路了。」

〈白楊樹〉（1892）

　　莫內的性格越來越溫順，但是還是忍不住到處去尋找能夠入畫的地方。那個時候他簡直不是一個畫家，而是一個獵人，漫山遍野奔跑的獵人。而他的獵物則是美景，潛伏在各個角落的美景。這樣一來苦的是經常來和他出野外的朋友和拿著畫布到處和他跑的孩子。曾經莫泊桑經常和莫內一起尋找印象，一來是為了幫助莫內，二來莫泊桑也想著自己找尋一些新的靈感。但是他沒有想到的是莫內近乎瘋狂的態度讓所有人都覺得他真是個狂人！讓家人在大雪中等待著他歸去吃飯是常有的事。但是這種努力帶來的結果是顯而易見的，莫內對於光感超常的理解能力讓所有其他印象派的人自愧不如。他和光線決鬥的精神十分強悍，常常是集中精力一看就是一整天，要是有人中途打斷了他，溫順的他也會暴怒的。

在尋找瞬時的感覺的時候，莫內也練就了一番新的繪畫技巧。因為瞬間的印象時間總是很短，常常也就三五分鐘。於是莫內就用快速而又準確的感覺起稿，在畫布上寥寥幾筆勾出輪廓，然後一口氣畫下來。要是中途被人打斷了，對於光線的感覺消失了，他就一定會暴怒，就像割掉了他的舌頭一樣。這樣的話他就只能等待第二天的朝陽帶給他同樣的感受了。有的時候為了節省時間，他常常帶三四幅畫布，然後在同一個地方畫出不同時刻的感受，如果當天畫不完就去等第二天繼續畫。光線的瞬時感覺帶給莫內的不只是理念上的提高與創新，更多的是他不用再每次為找到恰好的氣氛而每天奔波了。

1892 年，畫膩了風景畫的莫內轉而把目光投向了建築。越是繁雜的建築物，越能夠激起莫內的創作慾望。因為複雜，所以在繪畫的時候注重細節就會少一些，因為注重不過來；注重感覺就會多一些，因為這是投射。於是盧昂大教堂成了莫內練手的最好對象。煩瑣的哥德式教堂，無論從哪個角度看都是結構很複雜的。但是莫內卻不以為意，認為這種繁雜的結構與光線的配合特別地相得益彰，連投射到牆上的複雜光斑都讓人感到心安。於是莫內開始了自己的新的征程。他把畫架架在了不同的地方，對面的街上、附近的居民住處或者是房頂上。透過不同角度的對比來表現盧昂大教堂的複雜的美。雖然在繪畫的初期就有人勸他說：「這種費力

不討好的素材還是不要畫了，不僅浪費精力，最重要的是怎麼也不會畫得讓人們看起來舒服的。」

　　但是莫內之所以是莫內，是有一定原因的。這個原因就是他出色的表現能力：他用顏色衝破了界限的存在，而讓整個盧昂大教堂沒有結構只有顏色上的差異；顏色的對比和線條的交錯讓整幅畫充滿了與莊嚴肅穆不相關的旋律。

　　1895 年，莫內展出了自己在這三年畫的 20 幅〈盧昂大教堂〉的油畫，著實嚇壞了一批人。雖然人們早已經習慣了印象派繪畫的出人意料，但是莫內的這些畫還是給了人們太多的驚喜。與其說這些畫畫的是盧昂大教堂，倒不如說是在陽光下，盧昂大教堂反射光線後的感覺。這種感覺太過於真實，反而讓人們開始懷疑到底哪個是真的。藝術理論家們對這些畫表示出了強烈的狂熱，認為這是創新工程中的一大步。雖然依舊有人批評，但是這樣的反面話語，已經不能夠對莫內的心產生哪怕那麼一絲絲的波瀾了。

　　莫內懂得自己，看似隨意的塗抹其實在每次下筆前都有斟酌，放蕩不羈的筆觸也是在腹中翻滾了無數次之後才有了結果。看著自己的畫，每一筆都凝固著自己的思想，莫內都被自己感動了。

　　但是，生活並不總是一直順利，也不是說只要奮鬥了就一定會有好結果。有的時候，過度的勞累帶給人們的只能是傷害。由於長時間探索光線，莫內的眼睛已經感到了精疲力

竭，視力壞得幾乎不能夠再恢復。對光線的迷戀讓莫內終於嘗到了惡果。眼睛是最好的工具，也是最壞的工具。它們不會欺騙人們，但是會帶給人們不好的感覺。此時的莫內，已經明白了自己的工具不會再使用多久了。於是，一組畫在他心中漸漸形成。他知道，他該畫一些畫來告別這個世界所有的美好景色了。

那一簇美妙的睡蓮和愛

其實，早在很久之前，莫內就了解，自己的眼睛是受不了這麼高強度的工作的。但是對於色彩的追求，讓這個老年人不能夠放棄屬於自己的最後一絲顏色。1890 年，莫內在賣出一部分畫之後經濟情況有所好轉。於是他從房東那裡把自己居住的房子，連同花園一起買了下來。在栽了幾年的花之後，他發現不能從中找到一些能讓自己歡喜的靈感。於是他決定涉足自己最擅長的水的領域。於是莫內在 1893 年 2 月買下了一塊離自己住處不遠的地，準備建造一個池塘。

要造池塘首先就是要解決水的問題。雖然附近有河水流過，但是吉維尼附近的住戶都反對莫內把他們賴以生存的水源截掉一部分來注入他的池塘。但是莫內的願望如此強烈，以至於他四處奔波求情，希望村民能夠讓他把他的池塘注滿河水。村民們終於退讓了，答應了莫內的要求，但是有一個

條件就是確保這個河水還和以前一樣。

　　莫內如願以償建成了一個池塘，又在池塘裡面種滿了睡蓮。大片的睡蓮映著池塘微微泛綠的河水，帶給了莫內前所未有的驚喜。「就是這樣！就是這樣！我找的感覺就是這樣！」莫內看到了水波，看到了隨風搖擺的枝葉，看到了含苞待放的睡蓮。此時，莫內對於這個主題的感情，遠遠超出了其他事物的感情了。看到滿池的睡蓮，他彷彿有一種看到自己孩子一樣的感覺。這種感覺促使著他拿起畫板，開始描繪出眼前的一切。

　　也許是受到了一些日本版畫的影響，他還特意在池塘上建造了一個拱橋。這樣更突出了一種異域風情和不一樣的和諧美感。從此，莫內一心撲在了這個池塘上面。無論是整理岸邊雜物還是給睡蓮剪枝，莫內都是親力親為。還一邊給自己心愛的「孩子們」畫像，一邊構想著下一步的睡蓮應該怎麼種。

　　1900 年底，莫內把 13 幅「睡蓮」交付給了丟朗・呂厄，讓他幫忙去展覽。青藤古橋，背景是岸邊翠綠的顏色，波光粼粼的水面上是綿延不絕的睡蓮。這些畫迅速產生了很大的影響，人們紛紛感嘆莫內已經超神了。記者們總是有著靈敏的嗅覺，他們發現了莫內畫的睡蓮真的是一個很好的景色，於是紛紛趕到吉維尼來拍攝一些池塘睡蓮的照片刊登在報紙

上。這樣一來，有很多慕名而來的巴黎紳士們在小小的吉維尼都要看一眼傳說中的池塘睡蓮和畫睡蓮的神人莫內。這些川流不息的客人們帶給了莫內無比的困擾，連一些美國的畫家都開始慕名而來要和莫內一起去畫這些睡蓮。莫內雖然心煩，但是表面上也沒有表露什麼，只要不打擾他作畫，這些人做什麼都行。

莫內已經是讓世界致命的人物了，每天去睡蓮池塘邊看他的都是無比欽佩他的人。那些曾經抨擊過他的上流紳士們，也開始恭維起這個溫馴的畫家了。法蘭西美術學院給了莫內一襲榮譽位置，但是他毫不為之所動，依舊專心作畫。對於莫內來說，沒有什麼地位和職位能讓他放棄原本屬於繪畫的時間和感情。如果他愛繪畫沒有勝過愛其他的事物的話，那他就不叫一個畫家了。

1903 年，莫內又買了池塘南面一塊沿河岸的土地，這樣一來他又把池塘擴建了。一到夏天，池塘裡布滿了睡蓮。

漂浮著的睡蓮在水裡遊蕩，給了莫內新的靈感。他開始精簡畫中的睡蓮，而把水作為一個主要表達的元素。他在這一年畫的畫，大部分的畫面都只有水沒有其他東西，連睡蓮都很少，河岸也幾乎看不到。但是水中卻反映出了天空的細部，甚至連空中薄薄的雲彩都能展現得一清二楚，水的質感異常突出。

　　但是，莫內在此之後沒有賣過一幅畫。他並不是自負，而是覺得這些畫都對觀眾沒有太大的用處，只是自己閒暇時陶冶情操的玩物。儘管畫商多朗德‧諾爾曾經想讓莫內展出一些晚年的作品，但是莫內自己很固執，他認為這些畫沒有用就是沒有用，就算付之一炬也不會給其他人看到。但是看到過這些睡蓮和池塘的畫的人都說：「莫內最出色的畫，絕對不是他早些年畫的畫，而是現在的這些水上風景。沒有一幅畫能夠跟這些水相提並論，如果有的話，應該是他的另一幅池塘。」

　　這些畫掌握了所有關於印象的元素，讓沒有印象派概念的人也能從中看到他想表達的東西。有人是把畫面寫成了詩歌，而莫內，絕對是把詩歌繪成了圖畫。

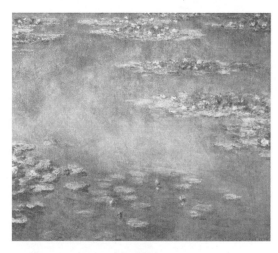

〈睡蓮〉

1909 年 5 月，在丟朗·呂厄的畫廊裡，人們終於看到了期待已久的莫內的〈睡蓮〉。這次的睡蓮共展出了他所有的 48 幅睡蓮圖。從早期的密密麻麻的睡蓮，到中期幾棵稀疏的睡蓮，再到後期連小橋都沒有了，只留下了深沉的水獨自留在畫面中。這些睡蓮成了莫內最後的精神支柱，雖然他依舊是那個活潑敢於冒險的小莫內，但是歲月已經不允許他再這樣歡快地活下去了。

永不消逝的燈塔

也許是莫內太過於注重自己的繪畫事業，這樣他身邊的人過得都不是很幸福，尤其是女人。之前是卡蜜兒，僅僅一起度過了短暫的幸福時光之後，他們就開始忍受貧苦的日子，最後卡蜜兒不得不在病痛中死去。而愛麗絲也沒有好到哪裡去，在大雪中和孩子們等待外出尋找靈感的丈夫，在莫內的身邊一遍又一遍聽著莫內對於卡蜜兒的思念，獨自看護著他和她之前家庭裡的 8 個孩子。如今，就在 1911 年 5 月，愛麗絲也與世長辭。這對莫內來說是一個非同小可的打擊，生命中又失去了一個親人，這讓他一度不想繪畫了。

但是，禍不單行，次年，醫生就確診了他的右眼患了退化性白內障。雖然知道自己的眼睛有些不好用了，但是莫內沒有想到打擊來得這麼快。他開始了同病魔鬥爭的日子。可

是悲劇總是一造成來，1914 年，莫內和前妻卡蜜兒的大兒子約安也過世了。喪親之痛和自己的身體狀況讓老年的莫內甚至到了絕望的地步。為了幫助莫內從悲傷的情緒中走出來，莫內的好友雷諾瓦經常寫信給他，鼓勵他從悲痛中緩解出來，去從一連串的不幸中尋找活下去的勇氣。

　　這種悲傷的感覺讓莫內開始間歇性頭痛，後來發展到了不得不靠藥物支持的地步。

　　1914 年，莫內在吉維尼住處的東北角建立了第三個畫室，開始了他人生中最大的工程 —— 橢圓環室壁畫。壁畫長 366 公分，高 183 公分，絕對能夠稱得上是一個大工程。這是早先莫內打算為巴黎奧蘭茱立宮的圓形大廳設計的一幅環形壁畫，然後想到用睡蓮作題材，讓人們進入環形壁畫中就有身臨其境的感覺。

　　於是他開始了自己人生中最後一項工作。繪畫現在是唯一一個能夠讓他忘記悲傷的事物了。但是他還未從喪子之痛中緩過來，他的小兒子，米歇爾也要離開莫內，去當志願軍。他的身邊只有愛麗絲和前夫所生的布蘭斯陪伴。

　　第一次世界大戰的硝煙燃燒到了池塘外 40 英里的地方，但是莫內卻不為所動，依舊在自己的池塘邊畫著自己最後的遺作。

　　這幅畫如此之巨大，讓莫內的進程緩慢了好多。但是他絕不會把這幅畫分成幾個細小的單元進行創作，那樣會喪失

掉整體性。當朋友們來拜訪莫內的時候，看到的只是一個白髮蒼蒼的老頭笨拙地拖著笨拙的畫架辛勤作畫。

但是，由於各種原因，這幅畫沒有被批准掛到奧蘭茱立宮。不過在第一次世界大戰結束之後，莫內向自己的朋友 —— 也是法國總理 —— 克里孟梭提出建議，願意捐出兩幅畫來慶祝法國的勝利，其中就有這幅橢圓環形壁畫。這幅畫，莫內從開始設計、籌備，到繪畫，前前後後一共用了有二十多年，此時的莫內已經是一位 82 歲的老爺爺了。

長時間的繪畫讓他的視力一天不如一天，他告訴朋友：「我試圖拿起畫筆，但是現在我明顯感覺到了困難，不過無論怎麼樣，我還是打算要繼續作畫。」

1922 年 4 月 12 日，莫內正式將自己的壁畫贈予了國家，同時贈出去的還有自己 20 年的苦痛，以及對於卡蜜兒、愛麗絲、約安等人的懷念，和對自己真正意義上的繪畫生涯的句號。法國政府為了感謝莫內對於藝術的巨大貢獻，以 20 萬法郎的高價收購了莫內在 1866 年作的〈花園中的女人〉。

1923 年 1 月，莫內接受了右眼手術，之後又進行了第二次手術。但是手術並沒有給莫內帶來好視力，反而讓他患了黃視症 —— 看見的一切都被黃色籠罩。沒過多久又患了紫視症。現在的莫內對於顏色已經完全紊亂了，他的眼前都是紫藍色的雲霧。為了不影響繪畫，他不得不大量購買藍色，企圖從自己僅能看見的一點顏色中擠出來一些圖畫。但是看來

他低估了眼疾的威力。還沒過多久，他就只能夠透過顏料管上面的字母來辨別不同的顏色，而且就算是離得很近他也很難看清楚畫布上的東西了。

他在給朋友克里孟梭的信中說道：「我現在畫畫比任何時候都要困難。因為眼睛的問題我不得不放棄一些事情，比如繪畫。這是我最後一塊畫板，再之後我覺得我不可能再畫下去了。如果可以的話，我希望畫到 100 歲，甚至更久！但是這不可能了，要是有一雙好眼睛就好了。」

克里孟梭眼中含著熱淚，握著莫內的手說：「你已經是一位非常了不起的畫家了，就算是在眼睛不好的時候，你也畫出了別人達不到的高級境地。如果在你落魄的時候我鼓勵你是為了讓你能夠活下去，那我現在這麼說就是為了讓你繼續畫下去了！」

但是大家都知道，現在的莫內，已經畫不下去任何東西了。

次年冬天，莫內患了氣管炎，這讓他的身體每況愈下，情緒也變得暴躁了起來。缺乏應有的休息，消瘦，病痛的折磨，正在一點點蠶食著畫家最後的生命。他不顧家人反對起床來繼續畫畫，由於不滿意自己畫的東西，他在這個冬天毀掉了整整 60 幅他之前的作品。在畫布中，他依稀看到了卡蜜兒、看到了愛麗絲、看到了小約安，也看到了 15 歲的自己。

當時的他，每個毛孔裡透出來的都是新鮮的活力，沒有一絲妥協的氣息。他看到了布丹老師，看到了他們一起寫生的場景，看到了布丹老師親切的面龐，布丹老師彷彿是在說：「要忠實於自己的眼睛。」他看到了楓丹白露，看到了巴比松派畫家的寫生，看到了畫中的絕美風景。他看到了格萊爾畫室，看到了雷諾瓦、西斯萊，看到了烈士啤酒店，看到了一群年輕人在熱火朝天地爭論著什麼。

他看到了卡蜜兒，看到了和她第一次相見的情形，看到了她第一次成為他的模特兒時害羞的神情，看到了他們一起共患難的場景，看到了卡蜜兒死在他懷裡的樣子。他看到了39 歲的自己，看到了 45 歲的自己，看到了 60 歲的自己。

經受了漫長的折磨，莫內於 1926 年 12 月 5 日與世長辭。享年 86 歲。他在去世前，看著周圍慕名前往的青年人們，滿眼都是他 20 歲的樣子。

「卡蜜兒，我來了。」

莫內的葬禮遵循了他生前的遺囑，採用的是非宗教形式。沒有鐘聲、沒有祈禱，只有他一個人默默地走向天堂。

我們不知道他死前會想什麼，還有什麼遺憾，我們只知道他留給世人的，是數不盡的財產。

莫內是印象派中成名最早的，也是在最初最受打擊的。他也是印象派令人驚奇的七星中最後一位大師。是他引導印

象派真正走向勝利，也是他差點一手摧毀印象派。但是無論人們怎麼去想他，這位大師總是用自己的方式來詮釋他對於印象的看法。雖然在他死後，印象派漸漸走向衰落，或者說，直接滅亡了。但是他對於後世所作的貢獻讓人們永生難忘。

　　在克里孟梭的主持下，葬禮安靜地進行著。好幾批悼念者不遠萬里而來給了莫內最後的祝福。這些悼念者大多都是年輕的畫家，在他們眼裡，莫內就是一座燈塔，指引著他們前進的方向。如今燈塔已經不再閃亮，但是依舊是那個燈塔，永遠不會消逝。

　　就算時間過得再久，就算新派的畫家們不再打著印象主義的旗號去抗爭，但是這些年輕人們都明白，是誰引領了他們進步的腳步。打破枷鎖，衝出牢籠，莫內和他的朋友們撕開了藝術的偏見，為新一代人們在色彩和線條上的抽象作出了貢獻。無論是塞尚、高更、梵谷，都在注視著這座燈塔，雖然已經不再亮燈，但卻永遠在那裡，永不消逝。

附錄 莫內年譜

1840 年 莫內於 11 月 14 日出生於法國巴黎。

1845 年 定居利哈佛。

1856 年 開始學習繪畫，結識藝術家歐仁・布丹。

1857 年 母親去世。

1858 年 其諷刺漫畫在利哈佛首獲成功。

1859 年 莫內前往巴黎正式學習繪畫，結識了卡蜜兒・畢沙羅。

1861 年 應徵入伍，被派往阿爾及利亞，後因病提前返回法國。

1862 年 結識雷諾瓦、巴齊依、西斯萊並成為好友 1865 年 與巴齊依共用畫室，結識塞尚和馬奈。與女友卡蜜兒・唐希爾相遇。首次在沙龍中展示兩幅風景畫。

1866 年 在沙龍中展出〈綠衣女人〉，獲得好評。

1867 年 長子約安出世。莫內在經濟上出現困難，回到利哈佛。莫內的〈花園中的女人〉沒有獲得沙龍的認可，卻被巴齊依買了下來。

1868 年 莫內在沙龍展出了一幅海景畫，榮獲利哈佛國際海景畫展銀獎。

1869 年 畫作被沙龍駁回。莫內定居瓦爾，並與雷諾瓦合作〈蛙塘〉。

1870 年 6 月，與卡蜜兒在巴黎完婚。

1871 年 父親去世，全家回到法國，住在塞納河畔的阿爾讓特小鎮。

1872 年 在盧昂和利哈佛生活，並創作了〈印象・日出〉。

1874 年 參加巴黎首次印象派畫展。

1878 年 次子米歇爾出生；妻子卡蜜兒患病（子宮癌）。

1879 年 妻子卡蜜兒病故；參加第四屆印象派畫展展出。

1880 年 首次舉辦個人畫展並獲得成功。

1881 年 徹底告別沙龍。在諾曼底生活。

1882 年 莫內最後一次參加印象派聯展。

1883 年 定居吉維尼。

1884 年 他開始周遊列國，拜訪了倫敦，美國等地。

1886 年 參加在布魯塞爾和紐約舉辦的畫展。前往貝勒島，在那裡遇到了評論家居斯塔夫・熱弗魯瓦。

附錄

1889 年 羅浮宮收購莫內的畫作〈奧林匹亞〉，莫內從此開始了畫作的公開拍賣。

1890 年 創作了〈乾草堆〉和〈白楊〉系列。

1892 年 莫內暫居盧昂，在那裡開始了〈盧昂大教堂〉系列油畫的創作，並在接下來的一年中繼續這一創作。7 月，他與孀居的愛麗絲‧歐希德結婚。

1893 年 莫內購買了一塊地，開始了他的「水上花園」（睡蓮）創作之旅。

1895 年 丟朗‧呂厄展出了莫內的多幅畫作，其中包括〈盧昂大教堂〉系列中的二十幅油畫。

1898 年 在喬治柏蒂沙龍舉辦畫展，主要展出〈塞納河的早晨〉系列油畫以及前期的〈睡蓮〉系列油畫。

1900 年 透過丟朗‧呂厄展出了大量〈睡蓮〉系列油畫。

1919 年 摯友雷諾瓦去世。

1922 年 4 月 12 日，莫內簽署協議，將自己的壁畫捐贈給法國政府。

1923 年 做白內障手術，這一病症早在十年前就已確診。

1926 年 莫內於 12 月 5 日在吉維尼的家中逝世，享年 86 歲。

電子書購買

國家圖書館出版品預行編目資料

不同時間，不同光影，永恆的莫內：〈印象·日出〉、〈撐傘的女人〉、〈魯昂大教堂〉，撕開藝術偏見，揭開歐洲繪畫史大革命，印象派永不消逝的燈塔 / 宋承澤編著 . -- 第一版 . -- 臺北市：崧燁文化事業有限公司 , 2022.08
　　面；　公分
POD 版
ISBN 978-626-332-552-4(平裝)
1.CST:　莫　內 (Monet, Claude ,1840-1926)
2.CST: 畫家 3.CST: 傳記
940.9942　111010622

不同時間，不同光影，永恆的莫內：〈印象·日出〉、〈撐傘的女人〉、〈魯昂大教堂〉，撕開藝術偏見，揭開歐洲繪畫史大革命，印象派永不消逝的燈塔

臉書

編　　　著：宋承澤
發 行 人：黃振庭
出 版 者：崧燁文化事業有限公司
發 行 者：崧燁文化事業有限公司
E - m a i l：sonbookservice@gmail.com
粉 絲 頁：https://www.facebook.com/sonbookss/
網　　　址：https://sonbook.net/
地　　　址：台北市中正區重慶南路一段六十一號八樓 815 室
Rm. 815, 8F., No.61, Sec. 1, Chongqing S. Rd., Zhongzheng Dist., Taipei City 100, Taiwan
電　　　話：(02) 2370-3310　　傳　　真：(02) 2388-1990
印　　　刷：京峯彩色印刷有限公司（京峰數位）
律師顧問：廣華律師事務所 張珮琦律師

定　　　價：250 元
發行日期：2022 年 08 月第一版
◎本書以 POD 印製